齋藤直葵親授！揭開角色插畫的魔法！

齋藤直葵
角色插畫
徹底解說

U0072656

技之書

齋藤直葵人物插畫技法全攻略

我想要畫得更好！可是一直都沒有進步……
我是不是沒有才能啊……？

應該很多人都有這種煩惱吧？
我就直說了，
畫圖沒有進步，並不是因為你沒有才能。

而是「練習技巧的方法」不對！

現在的環境和以前相比，有各種繪畫講座和素材可供參考，
非常適合練習畫畫。
但另一方面，應該也有不少人，
用了太多種練習法，
反而讓腦袋一片混亂，於是感到挫折。

其實，有這種煩惱的人都有個特徵，
那就是，

同時用了很多自己處理不完的各種技巧。

人類當然有個體差異。

一塊同樣大小的牛排，
有人的嘴巴大到兩、三口就可以吃完，
也有人嘴巴小到必須分切成小塊才能吞下肚。

為了享用美味的牛排，
按照自己的嘴巴大小分切後再吃，
這不是非常合理的事嗎？

技術的用法也是一樣。
如果是難以消化的技術，
千萬不能一口氣全部採用。

要分割成自己可以邊享受邊消化的分量，
一點一滴慢慢吸收到體內。
這樣就能讓身體好好吸收這個技術，
才有助於進步。

話雖如此，但是技術該如何分割，
單就字面上的意思，的確是有點難以理解。

本書就是要來幫助大家，
把技術細分成許多小部分，成為容易吸收的形式。

本書就像是把畫技這塊牛排，切成骰子牛一樣。

每一個技術都分割成一口大小，
方便吃下肚、順利吸收進體內，
讓你所做的一切都成為進步的養分。
本書提供的就是這樣的課程。

不要看到什麼技術就練習什麼，
先翻開這本書，試著消化一口大小的技術吧。
而且要記得細嚼慢嚥。

你的世界肯定會因此改變。

※ 本書中的軟體介面功能可能因版本不同而異。

畫技要進步，重點在於同時磨練知識和技術。
本書分成以下 6 章：

Chapter 1　描繪角色的重點
Chapter 2　讓角色光彩奪目的構圖法
Chapter 3　成為線稿大師！
Chapter 4　掌握角色插畫的上色法
Chapter 5　漂亮的背景畫法
Chapter 6　原創角色的設計方法

分別解說角色插畫需要的技術，
並特別聚焦於「技法」的部分。

如下一頁所介紹的，繪畫包含五花八門的要素。
「現在要將哪個要素砍掉重練才會進步？」
「能否畫出吸引人的插圖？」這些標準因人而異。
不要只是沒頭沒腦地練習，而是要發現自己在每日創作中產生的感受，
像是：

「好想把臉畫得更可愛喔。」
「姿勢好難畫。」
「我想創造自己的角色！」

重視這些想法和發現，一點一滴用心磨練技巧。
最重要的，是要實際多畫幾次！
只要反覆比較、分解、研磨、統合，你畫的圖肯定會更加光彩動人！

另外，我在第一本著作《不准畫太好：人氣 YouTuber 的 4 大繪圖障礙破解術》
（楓書坊）裡，介紹有助創作活動的觀念和知識，
有興趣的讀者也歡迎參考看看。

比較

我畫的跟別人有哪裡不一樣啊……

自己的圖

別人的圖

放在一起比較看看

分解

裂開

構圖　色彩

臉　質感

和別人的圖比起來，我覺得自己畫的臉，比較可愛耶。雖然上色不熟練，但我還是會講究。質感和構圖還不夠好，不過我會更加注意的！

研磨

這次就來練習上色吧。有空再顧其他部分就好！

那就來一個個細心研磨吧！

磨磨擦擦

統合

好像比之前好一點了！

合體！！

自己的圖

目次

Chapter 4

掌握角色插畫的上色法

Chapter 5

漂亮的背景畫法

Chapter 6

原創角色的設計方法

關於本書

本書介紹的是畫角色插圖的訣竅和技巧。
各位可以從Chapter 1開始依序閱讀，也可以從自己感興趣的項目開始讀起。

重點會用
粗體異色字標記。

介紹這一節的重點和綱要。

「 ╳ 」是常見的失敗範例，
「 ○ 」是解決方法。

Chapter 1

描繪角色的重點

Chapter1要解說的是角色最重要的臉部畫法，會穿插講解眼睛和頭髮的各種版本畫法，另外也會解說姿勢和有立體感的人體畫法。只要熟練這些畫法，就能畫出角色的全身，並擴大表現的幅度，請各位務必參考。

01

畫出可愛臉龐的訣竅

應該很多人都會疑惑:「臉要從哪裡開始畫才好呢?」這裡就用我自創的吉祥物角色「田中」,示範如何將女孩角色畫出可愛的感覺。

1 — 畫出箱子

1-1 畫輪廓線

輪廓線就像是箱子一樣。

如果一開始就先畫箱子裡的眼睛、鼻子、嘴巴,就會造成「要畫出比想像中更大的箱子,畫面塞不下」的情形。所以,不要先準備內容,而是要先準備箱子。

重點有2個,臉的輪廓線在畫面中的大小,以及下巴的角度和臉頰的隆起程度。這2點決定了角色的年齡層、可愛、帥氣等印象。

1-2 描出眼口鼻的大略輪廓

淺淺地描出眼睛、鼻子、嘴巴大略的輪廓,大略的輪廓就是指草稿。

在這個階段,只需要用很淺的筆觸畫出大概的輪廓位置。

此外,在Chapter 3的線稿章節(P.92~95和P.100)也會解說大略輪廓的畫法,各位可以對照參考。

1-3 畫頭髮

在畫角色時，頭髮非常重要，甚至可以說角色的印象有一半以上取決於頭髮，重點在於要把頭髮畫得比臉部輪廓更大更蓬鬆一點。如果沿著臉部輪廓畫頭髮，就會顯得頭髮很單薄，或是導致臉部五官過度醒目，要多加注意。

另外，建議使用灰階色塊畫頭髮，這樣一看就能知道髮量，方便調整頭髮的分量。

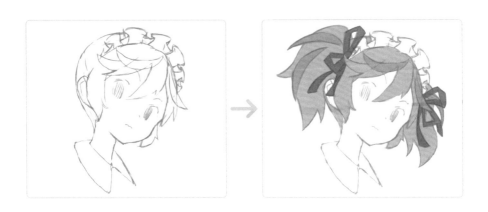

2 畫出箱子的內容

2-1 決定眼睛的印象

依照剛才畫好的大略輪廓，分別畫出眼睛、鼻子、嘴巴。

訣竅是不能一下子就描繪得太仔細，細節的部分後面會再補畫，不必著急。現在還不需要詳細描繪，用「營造印象」的感覺畫出眼睛即可。

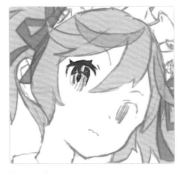

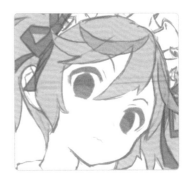

✕ 一下子就畫出
細緻的眼睛

◯ 大致畫出
眼睛的印象

提供幾個範例，介紹眼睛的大小和位置，會營造出什麼印象。

大眼睛→令人印象深刻

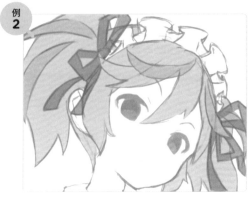

小眼睛→比較寫實

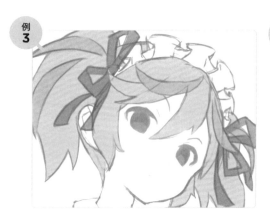

眼睛位置偏高→成熟大人

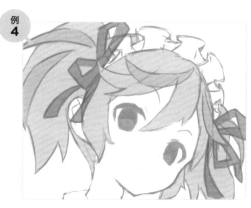

眼睛位置偏低→變得孩子氣

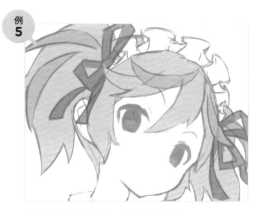

眼睛間隔較寬→神祕的印象

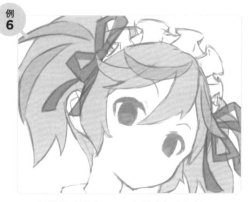

眼睛間隔較近→眼神銳利引人注目

2-2 畫鼻子

鼻子的面積雖然小，卻是非常重要的部位。鼻子的畫法有好幾種版本，角色的印象會因畫法而大不相同。

例 1
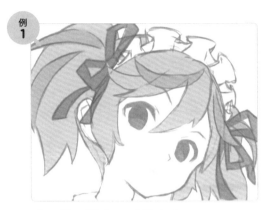

「く字」較大→成熟大人

例 2
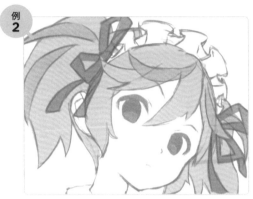

「く字」較小→變得孩子氣

例 3
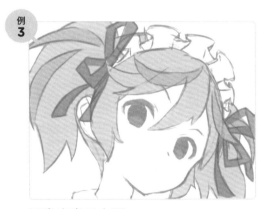

只畫出鼻子上面

例 4
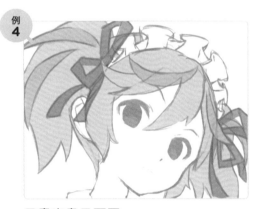

只畫出鼻子下面

例 5
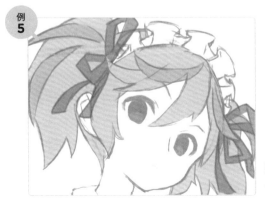

畫出鼻子上面的鼻樑
→成熟的角色

光是鼻子
就有很多種
畫法呢！

其他還有只畫出鼻孔、不畫出整個鼻子的風格。只畫鼻孔，會讓角色顯得很寫實，但這個畫法也包含一點點「醜」的暗示，所以需要拿捏作畫的程度。

現在的美少女插圖主流，都是盡可能省略鼻子不畫，但是大膽畫出來也能夠表現作者的特色。

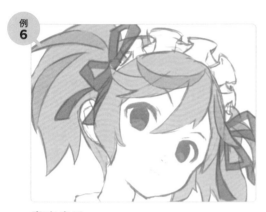

畫出鼻孔

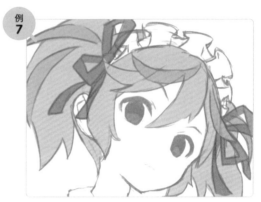

不畫鼻子

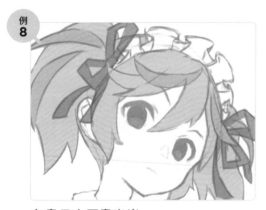

在鼻子上面畫出光

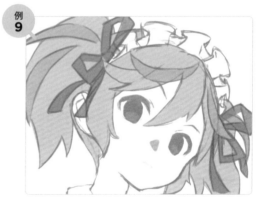

畫出側面的鼻影，
間接表現出鼻子

2-3 畫嘴巴

畫嘴巴時要注意的地方，在於嘴巴和鼻子不能距離太遠。要是嘴巴畫得太低，就會顯得鼻子下面的人中很長，感覺「像猴子」。

另外還有一點，如果把嘴巴畫在臉的中心線上，看起來會像是嘴唇嘟起來，有點鬧脾氣的感覺。為了避免這種效果，要特意把嘴巴畫在比中心線稍微往內側的位置。

以立體感來說，這樣畫雖然有點怪，卻能讓角色顯得更可愛。

✕ 鼻子和嘴巴離得太遠
　→看起來像猴子

◯ 鼻子和嘴巴距離剛好
　→顯得可愛

✕ 嘴巴畫在中心線上
　→有種鬧脾氣的感覺

◯ 嘴巴畫在中心線偏內側
　→顯得可愛

2-4　用灰階上色

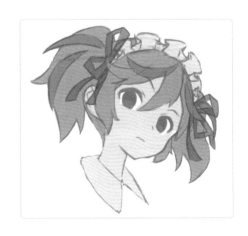

畫出整張臉的大致輪廓以後，先使用灰階上色。
你是否曾在畫完線稿、上完色後，才覺得作品跟
自己想像中的不一樣呢？這就代表你在線稿的
階段沒有客觀看待自己的作品。

不過，只要在上色前先用灰階上色一遍，就能客
觀看出自己畫的角色究竟可不可愛了。

3 — 描繪細節

3-1 畫睫毛

睫毛是決定眼睛印象的重要部位，睫毛畫粗可以讓眼神更有力，畫細可以營造出纖細印象。在不同的位置，畫上不同的睫毛根數，會造就出截然不同的印象。

睫毛畫在正中央→感覺很有精神！

睫毛畫在旁邊→提升女性魅力！

畫出下睫毛→顯得更性感！

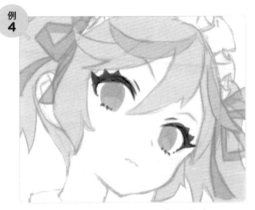

畫出濃密的粗睫毛→眼神更有力！

由於田中這個角色的設計已經大致底定，下一頁繼續按照設計畫下去。

3-2 畫出眼睛裡的光輝

眼睛的畫法中有個很重要的元素，就是最大的高光。這個大高光稱作「星」，如何畫眼睛裡的星，還有畫的位置和大小，都會改變角色的印象。各位可以參考下列幾種模式。

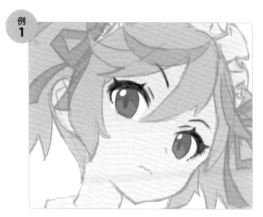

畫在瞳孔斜上方→率直開朗的印象

畫在瞳孔上方→活力開朗的感覺

畫在睫毛上→讓眼神更有力！

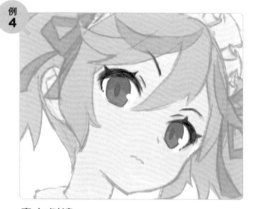

畫在側邊
→降低眼神的銳利度、營造清秀印象

我的眼睛畫法
是例3喔！

3-3 畫頭髮的流向

為頭髮加上細小的髮束，就能營造角色是真實存在的感覺，強調角色的寫實性。以下介紹3種可以加強角色存在感的頭髮畫法。

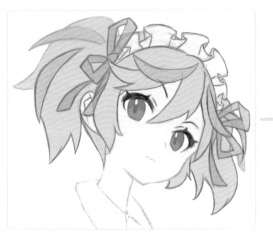

詳細描繪前

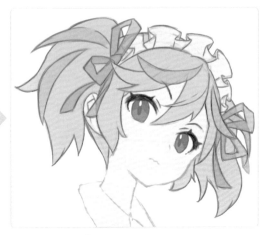

在瀏海畫出「呆毛」

在瀏海處斜著撇出一道橫向的呆毛，就能讓臉部顯得更豐富，加強臉龐的印象。

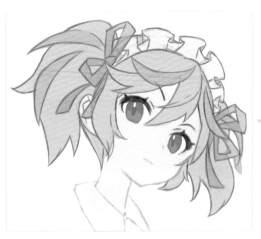

畫出側髮

在側髮畫出一些細節，也能提高角色的魅力。將側髮畫得靠近內側可以顯得臉小，將髮尾畫得細尖、增添一點韻味，就能為整張圖營造出高解析度的印象。

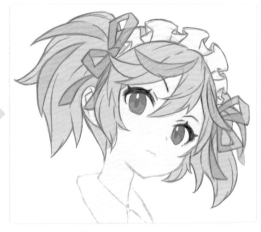

畫出髮束的線

詳細畫出髮束的線，就能減少人物的變形程度，讓角色像是實際存在一樣。不過要是畫得太過火，會讓畫風顯得很瑣碎，所以要拿捏其中的平衡。只要加上 1、2 條線，看起來就會很不一樣。

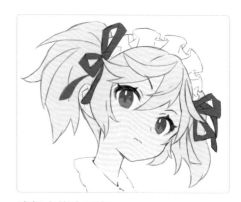

臉頰上沒有腮紅

3-4　畫臉頰

最後在臉頰上加一點腮紅。
臉頰的畫法大致分為下列2種。

用漸層畫上淡淡的腮紅

用模糊質感的筆刷為整個臉頰刷上一點腮紅。

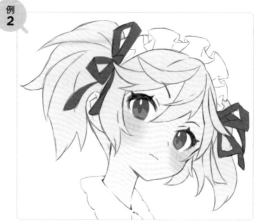

漸層搭配斜線

畫出斜線也能為臉頰加上腮紅，還可以搭配漸層手法
一起運用。

腮紅是明顯表現出害羞或興奮情緒的技
法，可以依情況調整斜線的長度、減少斜線
數量，進而營造不同的印象。要注意的是不
能塗上暗沉的顏色，暗沉的顏色會讓角色顯
得身體不健康，妥多加注意。

到目前都是基本的臉部畫法，但還有其他可
以把臉畫得更可愛的方法！接下來要先進
入上色的程序，更多技法會在Chapter 4的
P.140以後解說，各位也可以參考一下喔。

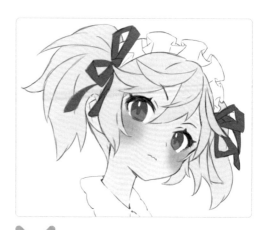

✖ **畫上暗沉的顏色→不可愛**

02 保證不失敗的頭髮畫法

頭髮是角色的生命！是決定印象的重要部分。這裡就來介紹大幅提升
角色印象的頭髮畫法。

1 — 頭髮的結構

頭髮的部位主要可以分成瀏海、側髮、後髮
這3個，只要意識到部位的區分、頭髮的流
向、頭髮的生長位置，就能畫出自然的頭
髮，所以要先掌握這個重點。

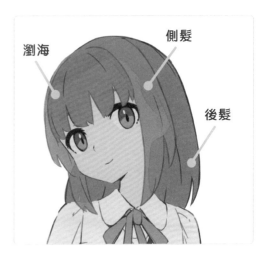

瀏海

側髮

後髮

瀏海
瀏海要畫成從頭頂披蓋到臉的弧線。

側髮
側髮也是從頭頂畫到耳朵前方，呈現
蓬鬆的流向。

後髮
後髮是往後腦勺的方向垂落。

② 畫及肩的鮑伯直短髮

依照剛才解說過的頭髮流向來畫頭髮，這個階段還不必畫得太詳細。

接下來是上色，頭髮只要稍有不同，就會大幅改變角色的印象。一開始先簡單填色，可以避免失敗。如果在這個階段還沒決定好配色，也可以先上比肌膚稍暗一點的灰階色。頭髮和肌膚分別畫在不同圖層，後續上色時會很方便。

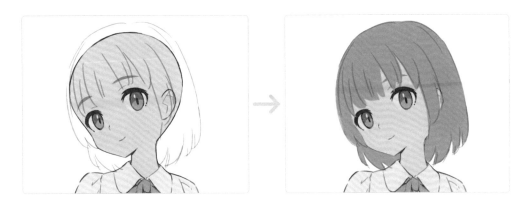

2-1 瀏海

只要調整瀏海、側髮、後髮的長度和生長方式，就能操控角色的性格和印象。接下來分別針對各個部位逐一說明。

首先，瀏海主要是用來表現性格。大致來說，短瀏海會營造出開朗率直的印象；長瀏海遮住眼睛的面積越多，角色就越有神祕感。

瀏海較短→開朗率直的印象

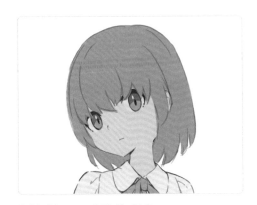

瀏海較長→神祕的印象

這裡也介紹其他幾種，可以表現角色性格的瀏海設計。

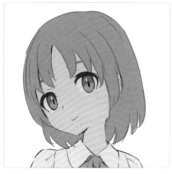

標準

若想表現直率有活力的個性，額頭露出的面積可以稍微多一點。

蘋果梗

若想表現有話直說的個性，可以把瀏海撩起來。

平瀏海

平瀏海可以表現出些許稚氣、強勢的個性、獨特的性格或身分立場。

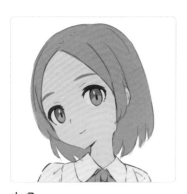

中分

若想表現出資優生的感覺，可以畫成這種中分頭。

遮額頭

可以表現出內心有祕密、害羞等角色的內在。

遮眼睛

瀏海長到這種程度，會營造出非常神祕的印象。

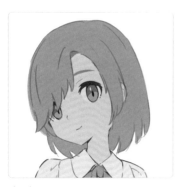

半遮單眼

若想表現出角色的性感，像這樣隱約遮住單眼也很有效。

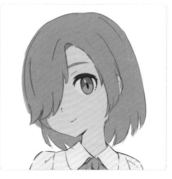

全遮單眼

也可以完全遮住單眼。

瀏海設計豐沛的角色表現好豐富喔！

2-2 側髮

側髮雖然不像瀏海那麼容易影響性格的表現，但還是有點綴角色、添加變化的效果，以及小臉的效果。

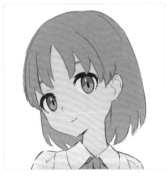

短側髮

側髮偏短，可以營造出活潑、男孩子氣的感覺。

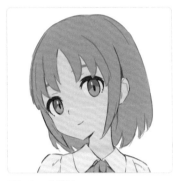

露耳長側髮

較長的側髮可以強調女性魅力。

遮耳長側髮

側髮遮住耳朵，可增添靦腆氣質。

內側羽毛剪

內側羽毛剪有小臉效果，也可以點綴角色。

2-3 後髮

後髮的功能很單純，就是負責營造女人味和調整角色整體的分量。

短後髮

後髮偏短就會呈現出帶有男孩子氣的爽朗印象。

長後髮

後髮較長比較能表現出女人味。

增加後髮的分量

這是特例，如果角色的表面積不夠大，就很難表現出他的獨特，所以有SSR特質的角色，後髮通常都會像右圖一樣分量十足。
側髮也是一樣，即使增加分量，只要像這樣畫出垂落的髮絲，就能營造出輕盈的質感，所以畫出來也很不錯。

3 — 畫特色髮型

這裡介紹的是有特色的髮型，也會一併介紹呆毛、外翹、雙馬尾的畫法。

3-1 呆毛

加上呆毛會讓角色的外型輪廓富有變化，營造出更活潑有個性的印象。

呆毛可以直接翹到輪廓外，如果不想讓角色的印象太外放，也可以讓呆毛翹在輪廓內側。

3-2 外翹

讓瀏海或側髮的一部分往外翹，就可以點綴角色，並表現個性。

3-3 雙馬尾

雙馬尾如果只用線條來畫，會很難控制髮束的粗細和頭髮流向，所以一開始先別畫線條，要先用色塊決定形狀，確定整體的印象後再畫線。

試著畫畫看各種不同的髮型吧！

3-4 卷髮

讓頭髮卷起來，就能強調女孩子飄逸柔和的感覺。

我在畫卷髮時，都會想像自己在畫一張輕飄飄的紙條，用這個想像畫出頭髮的表面和背面，就能呈現出輕盈和恰到好處的立體感，而且這樣畫比較有一貫性，能表現出清新的風格。

3-5 豎卷髮

畫豎卷髮也能運用紙條表裡的概念，用色塊（上色）的方式來畫，後續才能輕鬆調整髮量，作畫時也要分成表面和背面兩個圖層來畫。

重點整理

加強角色印象的頭髮畫法

● 頭髮分為瀏海、側髮、後髮這3個部分。
● 瀏海可以表現角色的性格。
● 側髮可以點綴角色、增添變化，還能運用設計來達到小臉效果。
● 後髮負責調整角色整體的分量。

03

帥氣的眼睛畫法

這裡要介紹男性角色的各種眼睛畫法，或許有些人覺得「畫不同的眼睛」很難，不過只要把眼睛拆成各個部分來看，就能簡單畫出自己想要表現的眼神。

1 — 普通的眼睛

為了讓大家簡單了解，如何用不同的眼睛畫法，來改變臉的印象，這裡也一併來看整張臉和嘴巴的畫法吧。

不管是畫哪種類型的眼睛，重點都在於上眼皮，上眼皮是畫出不同系列眼睛的重要部位。

首先是普通的眼睛。
「普通的眼睛」也有各式各樣的類型，這裡介紹的只是「我心目中的標準眼睛」，請大家參照這個內容，找出自己心中的標準眼睛。

先摸索出
自己心中的
標準眼睛吧！

畫上眼皮

不需要任何特色，單純畫出像弓一樣彎彎的線條。

決定眼黑的大小

眼黑不要太大或太小，以恰到好處的比例畫出來。

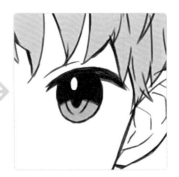

畫眼黑和高光

仔細畫出眼黑和高光。

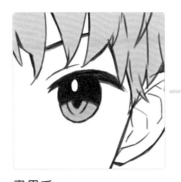

畫眉毛

畫普通的眼睛時，眉毛不要畫出任何特殊造型。

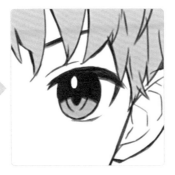

畫眼尾和下眼皮

這個部分若用煮菜來比喻，就是調味料的功用。畫普通的眼睛時，只要自然地畫出這些部分即可，也可以乾脆不畫。

但如果是迎合女性的作品，眼尾和下眼皮有濃烈特色的插畫，會比較受歡迎。要注重女性的喜好時，最好將眼尾和下眼皮畫深一點。

畫好一隻眼睛後，直接複製、水平翻轉

畫好一隻眼睛以後，將它複製並翻轉，移到另一隻眼睛的位置。

畫嘴形

快速畫一下嘴形，就完成了。

2 可愛的眼睛

這裡要介紹的是水汪汪、感覺很可愛的眼睛畫法。為男生畫可愛的眼睛,感覺就像是在男生的臉上畫女生的眼睛。

重點在於上眼皮、睫毛,以及眉毛。如果只修改眼睛,卻還是畫不出自己想要的表情,通常代表眉毛的神韻沒有畫好,可以參考這裡介紹的畫法來修改。

畫上眼皮

將上眼皮提高,像是睜大眼睛一樣,畫出又深又粗的線條,用很多細線疊成粗線,強調可愛的感覺。

畫睫毛和雙眼皮

畫睫毛可以強調眼睛水汪汪的印象,畫出深邃的雙眼皮,印象會更加深刻。

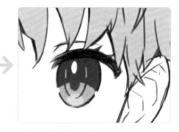

畫眼黑和高光

高光要畫得比普通的眼睛更大,或是增加高光的數量,畫成閃亮亮的眼睛。

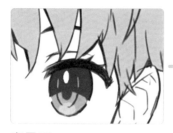

畫眉毛

想畫出可愛的印象時,要讓眉毛放鬆,呈現柔和的表情。

畫眼尾和下眼皮

眼尾稍微畫濃一點,讓眼神更有力,並且在下眼皮或眼尾的延長線上,畫出淡淡的下睫毛。

畫嘴形

嘴形表達情緒要配合可愛眼睛。

③ 帥氣的眼睛

帥氣也有很多種類型，這裡介紹的是端正
又有男子氣概、熱情洋溢型的正統派帥氣
眼睛。

畫上眼皮

上眼皮畫成直線，眼尾往上揚，畫
出一筆撇出來般的銳利線條。

畫雙眼皮

帥氣的眼睛也可以畫成單眼皮，如
果想要強調男子氣概就畫單眼皮，
想要表現性感就畫雙眼皮。

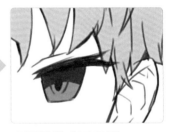

眼黑要畫成四角形

表現帥氣的眼睛時，下眼皮要往上
提，將眼黑畫成四角形，更能表現
出端正的表情。

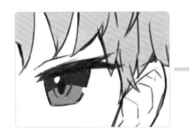

畫高光

在上方畫出大高光會呈現出閃亮的
感覺，所以建議在下方多加一道小
高光，也可以畫在眼黑的旁邊。

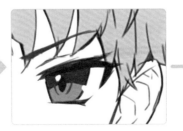

畫眉毛、眼尾、下睫毛

眉毛畫成銳利的直線，眼尾畫得深
一點，下睫毛可以呈現性感的韻
味，這邊畫濃一點就能畫成女性偏
好的風格。

畫嘴形

畫出從容的微笑，更能營造出俊帥
的氣質。

4 冷酷的眼睛

跟前面同樣屬於帥氣類的眼睛，但是比較偏向冷酷的類型。

所謂的冷酷，就是「鎮靜沉著的帥氣」，這裡示範的是對觀看對象不感興趣的眼神畫法。

畫上眼皮

上眼皮要畫成直線，重點在於眼尾不要拉得太高，要讓眼尾下垂，這樣才能表現出角色對周遭事物毫無興趣的樣子。

畫雙眼皮

雙眼皮的角度也不要往上揚，要接近平行線，才能表現出角色個性。

畫眼黑

眼黑要畫成四角形，特意減弱代表興趣強度的高光。如果想要表現眼神感覺有點疲軟無力，也可以在上方畫出淡淡的高光。

畫眉毛

畫出工整的眉毛，如果連眉毛都畫得疲軟無力，那就一點也不帥氣了，所以要拿捏作畫的程度。

畫眼尾和下眼皮

雙眼的下眼皮畫成微微傾斜的八字，可以強調眼神冷淡的感覺，表現出絲毫不感興趣的情緒。另外畫出淡淡的下睫毛。

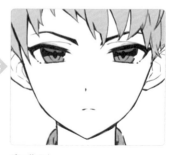

畫嘴形

嘴形要配合眼神，畫出角色有點不屑對方的感覺。

5 溫柔的眼睛

這麼說或許會讓人有點意外，溫柔的眼睛要靠眉毛和嘴巴來畫。

眉毛畫成平行或是有點八字的模樣，就能表現出「憂愁」的感覺。

然後讓嘴形放鬆微笑，即可表現出「包容」的感覺，只要這樣就能畫出溫柔的表情。也就是說，溫柔只要用「憂愁」加「包容」就能表現出來！

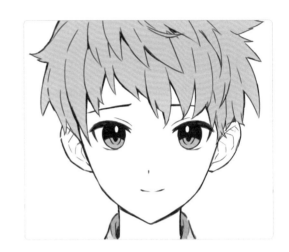

畫普通的眼睛
眼睛畫成「普通的眼睛」。

改變眉毛
眉毛畫成平行，或是有點困擾的八字眉。

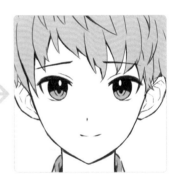

畫嘴形
嘴角放鬆、露出微笑，就完成了！

順便一提，所有眼睛類型都可以瞬間改成溫柔的眼睛，這裡就來試著修改冷酷的眼睛。

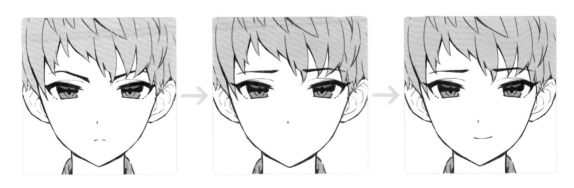

6 — 性感的眼睛

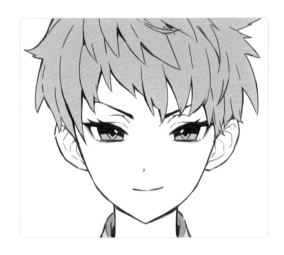

畫性感的眼睛時，可以用女性化的韻味，來表現瞄準獵物般的銳利眼神。

讓一邊的嘴角稍微上揚，畫成有點瞧不起對方的嘲笑嘴形，是讓角色更性感的祕訣。

畫上眼皮

眼角上揚比較容易表現出性感，在這個階段要注重畫出像是要捕捉獵物般的銳利目光。

畫眼黑和高光

眼黑要畫成銳利的四角形，眼球稍微小一點，高光也不要畫得太大。

畫眉毛

畫成自信十足、緊緻上揚的眉毛，在這個階段會呈現出兇悍的印象。

畫睫毛

若要表現性感，就要全力掩飾前面呈現出的銳利眼神。先加上睫毛，用女性韻味來調和兇悍的感覺。

畫雙眼皮和眼尾

畫出雙眼皮，用來淡化上眼皮的兇悍，營造出柔和的表情。眼尾畫出淡淡的眼影，提高性感度。

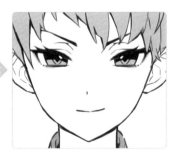

畫嘴形

讓一邊嘴角稍微上揚，畫成有點瞧不起對方的表情。

7　兇狠的眼睛

將帥氣眼睛裡的「從容」拿掉，就能畫出
兇狠的眼睛。

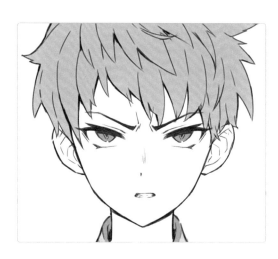

畫上眼皮

和帥氣的眼睛一樣，用直線來畫上
眼皮。

畫雙眼皮

雙眼皮也和上眼皮一樣畫成直線。

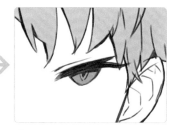

畫眼黑

表現兇狠時，眼黑要畫小，三白眼
可以表現出瞪著對方的表情。

畫眉毛

眉毛要靠近眼皮，畫成狠瞪著對方
的感覺，眉間畫出擰起的皺紋，更
能增添兇狠的氣質。

畫眼尾和下眼皮

眼尾和下眼皮也畫深一點，強調三
白眼。

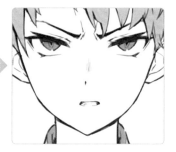

畫嘴形

畫出咬牙切齒的樣子，呈現出沒有
耐心的感覺。

8 — 陰沉的眼睛＋超能力者的眼睛

陰沉的眼睛畫法特異，像是不加高光，或是畫出黑眼圈、畫上影子等等。

最後我再多教一種眼睛，就是只要讓陰沉的眼睛部分發光，就能畫成「超能力者」的眼睛，大家可以順便學起來（笑）。

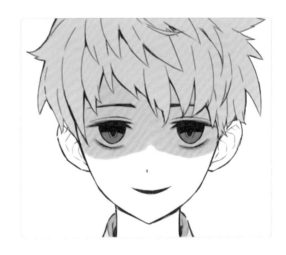

畫上眼皮和雙眼皮

上眼皮不必提高也不必下垂，保持平行，雙眼皮一樣畫成平行。

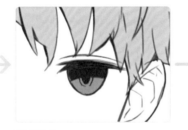

畫眼黑

眼黑要小一點，畫成三白眼，感覺像是直盯著看的眼神，陰沉的眼睛不需要加高光，呈現輕蔑的眼神。

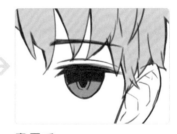

畫眉毛

眉毛可以隨意畫，但建議和上眼皮一樣畫成不帶情緒的平行線，或是末端稍微往下垂。

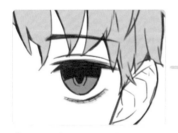

畫下眼皮和黑眼圈

畫出下眼皮，並加上淡淡的黑眼圈。若要更明顯一點，可以加上覆蓋雙眼的陰影，就成了個性陰暗、讓人猜不透的樣子。

畫嘴形

讓嘴角勾起微笑，感覺就像是角色因為某個莫名其妙的理由在笑。

畫成眼睛發光的超能力者

只讓眼睛的部分發光，就成了「超能力者的眼睛」。

重點整理

男性角色的眼睛種類

畫不同的眼睛時，只要著重於各個部位的呈現，就能畫出自己想要的眼神，大家一定要實際畫看看。

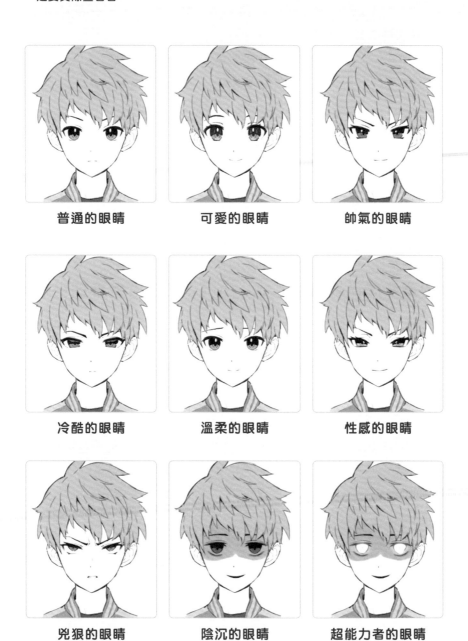

| 普通的眼睛 | 可愛的眼睛 | 帥氣的眼睛 |

| 冷酷的眼睛 | 溫柔的眼睛 | 性感的眼睛 |

| 兇狠的眼睛 | 陰沉的眼睛 | 超能力者的眼睛 |

04

精通人體姿勢！

「姿勢」其實包含很多種要素，不擅長畫人體姿勢的人，只要分解每一個要素，各別專心練習，就能順利畫好了！

1 用言語來思考

不擅長畫姿勢的人，大多是不假思索就下筆開始畫，所以才畫不出來，又因為畫不出來而覺得自己不擅長。如果想要順利畫好姿勢，最重要的是用言語來思考，我們就來看看怎麼做吧。

1-1 你想畫什麼樣的圖？

先用言語描述一下你「想畫什麼樣的圖」，重點在於用言語表達出來，確定作品的前進方向＝目標。

1-2 該怎麼表現這張圖？

接下來，思考一下你要怎麼表現這分情感。例如你想畫「活力十足的角色」時，就想一想讓角色擺出什麼樣的姿勢，才有這個效果。

用言語描述角色		思考適合角色的姿勢
活力十足的角色圖	→	蹦蹦跳跳、動作猛烈到快要跌倒、挺起身子
泰然自若的角色圖	→	轉身、目光游移、蹲著托腮
帥氣的角色圖	→	慵懶的Ｖ字手勢、作戰姿勢、想睡覺似地扶著脖子

② ── 畫火柴人

2-1 火柴人的基本畫法

思考完怎麼用言語描述後，接下來要畫火柴人。

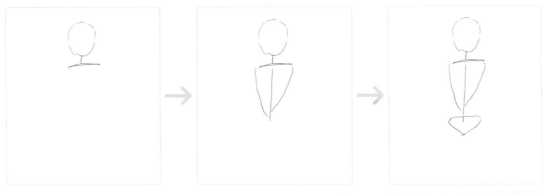

先在臉的位置畫個圓，再畫出脖子、肩膀的線條。

用直線畫出軀幹的中線，再從肩線兩端像是畫倒三角形一樣拉出線條，把這個當作肋骨。

在腹部的下方，畫出代表骨盆的倒三角形。

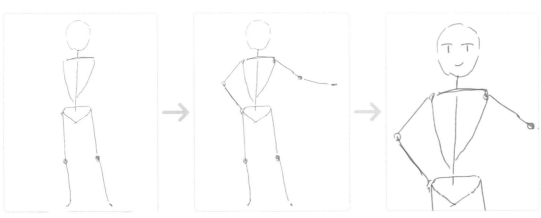

從骨盆的倒三角形兩側往下畫出雙腿，膝關節處畫出小圓，這樣方便辨識。

從兩肩畫出手臂，手肘關節處也畫出小圓。

清楚畫出臉部五官，尤其是視線。

畫火柴人的重點在於畫出臉部五官，隨便畫也沒關係，但只要畫出視線，就能輕易想像，這個姿勢會激發什麼樣的情緒，所以一定要畫出來。

怎麼樣？是不是覺得只要用火柴人，就什麼都畫得出來了呢。

一開始先用火柴人練習，多畫幾種姿勢吧。

跳躍的姿勢

這裡要用火柴人畫跳躍的姿勢,來表現「活力十足的角色圖」。
等到畫熟了以後,就可以隨便更換作畫的順序。

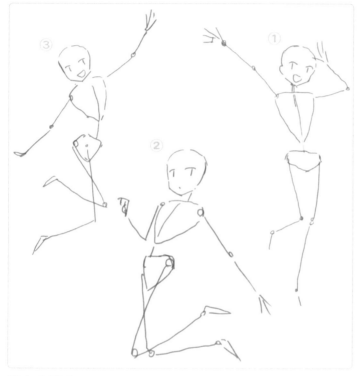

畫完火柴人!

①站姿

按照臉、肋骨、骨盆、腿的順序來
畫。在畫手之前先畫腳,比較容易
掌握整體的平衡。讓手臂張開,表
現出充滿活力的樣子。手掌、視線
和嘴巴也要畫出表情。

②有角度的姿勢

因為扭轉了上半身,所以肋骨和骨
盆呈現從側面看的形狀。腿畫在骨
盆的側面和畫面前方,膝蓋彎曲,
像是跳起來一樣。左臂張開,表現
出活力。

③加強扭轉的姿勢

臉部朝向左邊,視線往鏡頭看,並
畫出表情。由於身體扭轉,肋骨的
三角會彎曲,骨盆呈側面。在骨盆
側面畫出腿,膝蓋彎曲,擺出跳躍
的姿勢。

3 — 畫出肌肉

接著要畫肌肉,作為角色的素體。火柴人終歸只是角色
的骨架,所以這裡要幫他加上肌肉。
將畫了火柴人的圖層調成半透明,往上新增圖層,在新
圖層上畫肌肉。

畫肌肉的訣竅，就是剛開始不要太在意肌肉的構造，用「幫火柴人裹上圓柱筒」的感覺去畫就可以了，為骨架加上厚度。

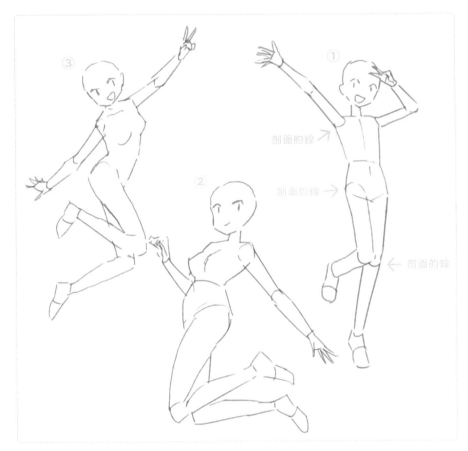

剖面的線 →

剖面的線 →

← 剖面的線

畫完肌肉！

①站姿

訣竅是在圓柱的連接處清楚地畫出線條。
在腿和手臂的根部、膝蓋等部位，畫出剖面的線，會更容易掌握立體感，一定要特別注意畫出這條線。

②有角度的姿勢

要畫出人體的柔軟度，畫到順手了以後，再於圓柱上畫出立體感，像是畫出隆起的胸部、腰部曲線等等。手臂的線條，也要按照真實的人體畫出曲線。手部要畫出手勢，最後再畫出視線、嘴形就完成了。

③加強扭轉的姿勢

要注意的地方和前面一樣，將圓柱連接起來，注意剖面的方向再畫出來。畫火柴人時就已經調整好姿勢的平衡度了，所以應該好畫很多。

P.52「有立體感的角色畫法」會解說在畫角色時如何注重立體感，各位請多多參考。

畫各式各樣的姿勢

這裡開始進入應用篇。

做了火柴人和畫肌肉的練習,覺得自己已經會畫姿勢的人,可以試著挑戰下列各種類型、姿勢和畫法。

4-1 動作猛烈到快要跌倒的姿勢

「活力十足的角色圖」第2種,是動作猛烈到快要跌倒的姿勢。

頭髮也是畫姿勢時非常重要的部分,頭髮會大幅影響姿勢的印象,所以在這個階段最好要畫出頭髮。

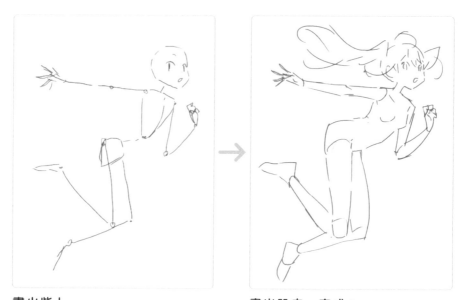

畫火柴人
依序畫出臉、肋骨、骨盆,在骨盆側面畫出腿,關節處畫圓圈標示出來。右手往旁邊張開,表現出充沛的活力。

畫出肌肉,完成!
畫完臉部表情後,也畫上頭髮,在軀幹、腿、手臂畫出肌肉後,就完成了!

4-2 挺起身子的姿勢

「活力十足的角色圖」第3種,是挺起身子的姿勢。這個姿勢的肋骨和骨盆,會因角度而呈現縱向重疊的狀態,這個角度很難注意到脖子怎麼畫,不過只要了解3D結構就能畫出來了。胸部往前挺出,手掌和膝蓋撐在地上。

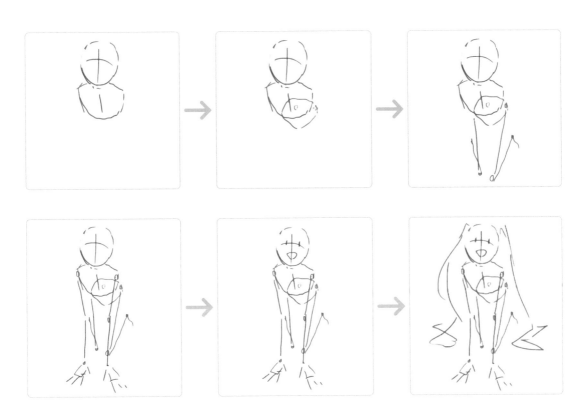

火柴人已經畫好了，那就來加上肌肉。不管是畫火柴人還是肌肉，祕訣都是不要畫得太仔細。像我就沒有特意把線條都連在一起，大略作畫才容易掌握整體的比例，更容易想像出立體的結構。頭髮只要畫出整體的流向，就能順勢畫出流暢的姿勢。

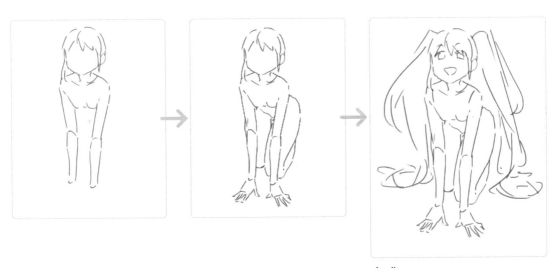

完成！

4-3 轉身的姿勢

接下來要表現「泰然自若的角色圖」，所以來畫轉身的姿勢。
這裡開始要提高作畫程度，從人體肌肉開始畫。

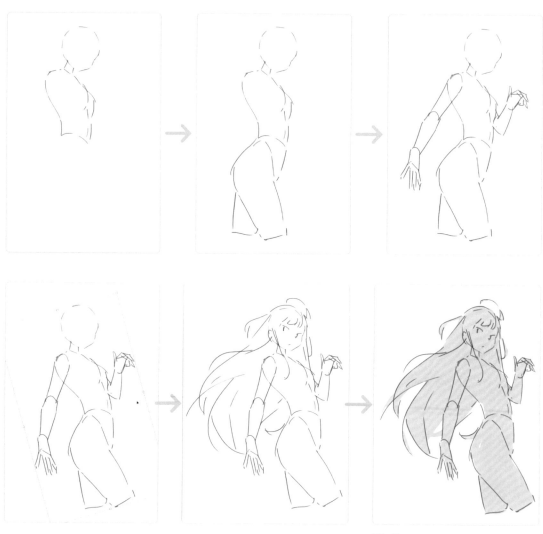

完成！

反覆練習後，就能做到只在腦海裡想像火柴人的型態，可以直接從肌肉開始畫，把注意力放在
「人體的柔軟度」，而不是結構上，可以用更柔軟的線條流暢地畫出來。
建議最後要用灰階上色，檢查角色整體的分量。

4-4 目光游移的姿勢

「泰然自若的角色圖」第2種，是目光游移的姿勢。畫泰然自若的姿勢時，讓手臂自然下垂或背在身後，就能充分表現角色個性。由於動作較少，所以要用頭髮的流向或飄揚的衣襬等等，來彌補缺乏的動感。

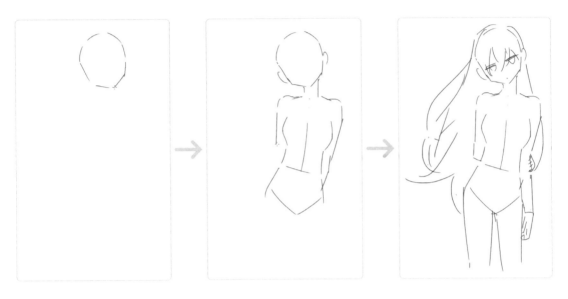

完成！

畫這個姿勢時，也要同時畫出服裝。

一開始就同時構思姿勢和衣服，容易讓人感到混亂，不過只要畫熟了以後就能做到了。只要按照這個步驟練習，人人都能做到，不必擔心。

蹲著托腮的姿勢

「泰然自若的角色圖」第3種,是蹲著托腮的姿勢。

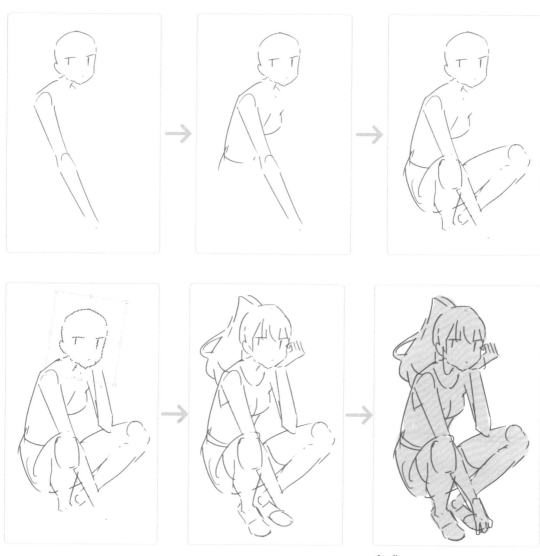

完成!

這次畫了好幾種姿勢,不過我在畫圖時,其實做了各種姿勢的試錯和修正。

在嘗試畫不同的姿勢模式時,如果要求自己畫的完成度太高,就會畫得很辛苦,所以像這樣用草圖的狀態試畫各種姿勢,比較容易畫出想像中的圖,因此建議在這個階段先多試畫幾種不同的模式。

4-6 慵懶 PEACE 手勢的姿勢

為了表現「帥氣的角色圖」，這裡要來畫擺出慵懶
PEACE 手勢的姿勢。

畫男性角色時，重點在於要用更多直線、硬實的感覺
來畫。男性整體的肌肉偏厚，所以只要比畫女性時更
注重立體感，就能畫出有男子氣概、結實的體格。

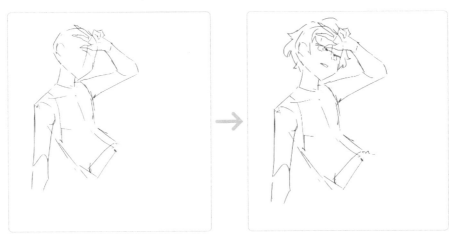

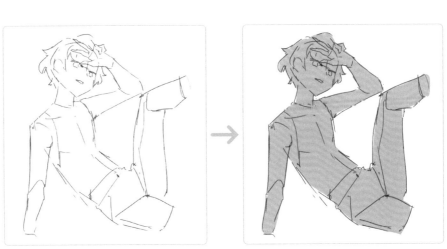

完成！

作戰姿勢

「帥氣的角色圖」第2種，是作戰的姿勢。與前面的角色相比，要畫出更強壯的肌肉和十足的威力，充滿力量的手臂往前伸，擺出富有魄力的姿勢。

如果已經熟練到不需要火柴人就能畫出來，在這個階段就可以把注意力放在調整體格上，所以各位要堅持繼續練習下去。

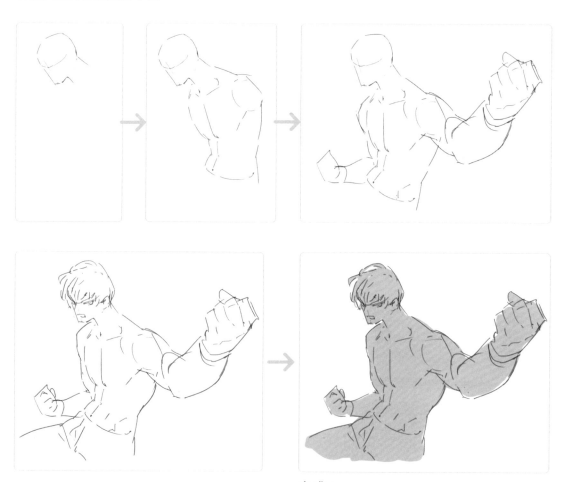

完成！

4-8 想睡覺似地扶著脖子的姿勢

「帥氣的角色圖」第3種，是想睡覺似地扶著脖子的姿勢。

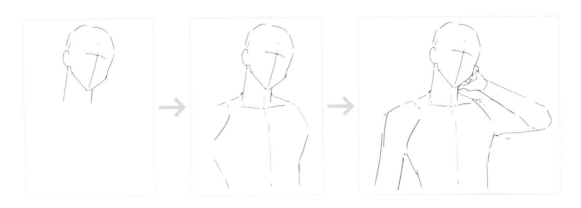

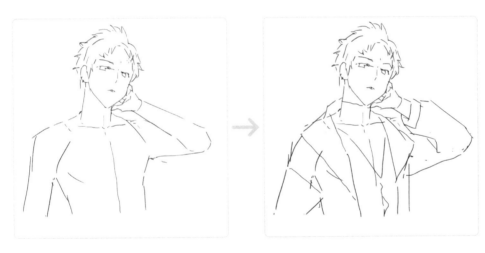

或許有人會覺得，畫姿勢就是要全身都畫出來，其實沒有這個必要。

把你想畫的重點以外通通裁切掉，也是一種重要的表現方式，要全心專注於你想畫的部分！

完成！

撩頭髮的姿勢

最後是「性感姿勢」的範例。

提到「性感」就會聯想到「撩頭髮的姿勢」，這種想法或許有點太隨便，但我就是喜歡女孩子撩起頭髮的畫面！

像前面介紹過的活力十足姿勢相同，讓角色簡單張開手腳，肩膀稍微往上抬，或是脖子傾斜一點，就能做出性感的表情了。

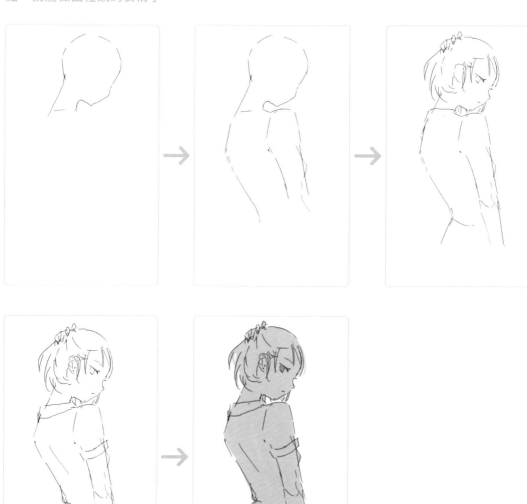

完成！

4-10 隨興坐著吃冰的女孩子

「性感姿勢」的第2種，要畫的是隨興坐著吃冰的女孩子。

這裡採取有點俯視的角度，所以需要專注畫出身體的剖面，是個很普通卻又很難畫的姿勢。

如果無法在腦海中想像出姿勢，可以搜尋適用的照片當作資料，參考照片的姿勢依樣畫葫蘆。

這也等於是練習在腦海中整理這個姿勢再重新建構，漸漸地就會越畫越上手了。

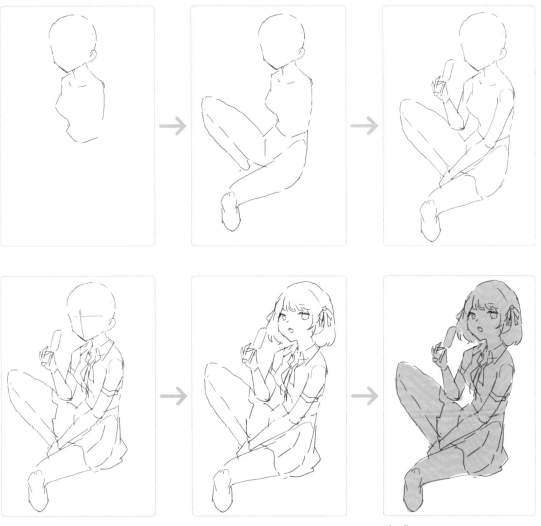

完成！

觸動觀看者的表情

前面解說了很多姿勢的畫法，但我個人其實不太贊成過度仰賴姿勢來表現角色。
（現在才說……！？）

因為，姿勢的目的是讓觀看者感受角色的情緒，如果不用姿勢也能做到這一點，那就不要仰賴姿勢，最重要的是角色臉部的表情。

當角色用右邊這種難過的表情盯著你看時，肯定比任何姿勢都更令人心動吧！？
如果你覺得自己不擅長畫姿勢，也不必氣餒，就練習畫表情來彌補吧！

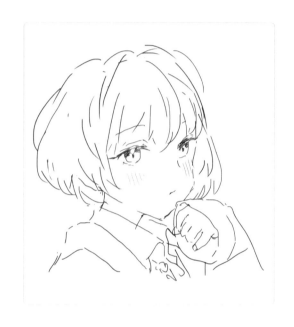

5　摸索構圖

若要將目前學到的姿勢運用到最大限度，就必須注重構圖。

前面畫的「隨興坐著吃冰的女孩子」，如果只是這樣，實在稱不上是張吸引人的圖，感覺只是個範例素材而已。「構圖」就是要思考，該怎麼把這個素材畫成一張好的插畫。

可以將素材放大或移動，大膽地配置在畫面上，不必讓它整體都呈現在畫面內，只保留吸引人的部分，剩下全部裁切掉，更能畫成有魅力的插畫。

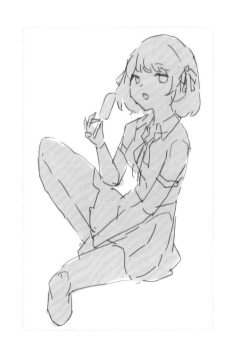

為了更容易把素材想像成一幅畫，也要淺淺地畫出大略的背景，這樣就是一幅女孩子坐在鄉下平交道口的柵欄上吃冰等人的圖了。

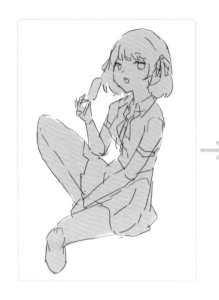
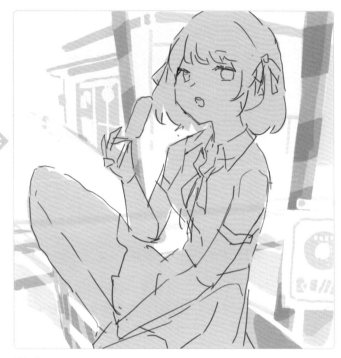

完成！

重點整理

如何順利畫好姿勢

畫姿勢的程序如下：

用言語來思考	● 你想畫什麼樣的圖？ ● 該怎麼表現這張圖？
↓	
畫火柴人	● 基本上要依序畫出臉、脖子、肩膀的線條，再畫出肋骨、骨盆、腿、手臂、臉部表情，熟練後就可任意更改作畫順序！
↓	
畫出肌肉	● 要注意圓柱和剖面的方向。 ● 熟練了以後，目標是依照人體畫出自然柔和的線條。
↓	
摸索構圖	● 以展現姿勢的構圖畫出吸引人的插畫！

05

有立體感的角色畫法

經常有人問我「怎麼樣才能畫出角色的立體感？」這裡就來解說具體該如何畫、如何思考，才能畫出角色的立體感。

1 — 輪廓的畫法

1-1 畫身體的剖面（輔助線）

想營造出立體感，只要在素體上畫出剖面就會很清楚。
在草稿的階段，就要在身體關節處的每個要點，畫出圓圈線＝剖面。

左下的剖面角度大多與畫面平行，角色看起來一點也不立體。畫面上可以看見的剖面越多，角色就會顯得越立體。
注重剖面的角度，是呈現角色立體感的重要觀點。

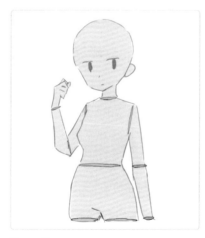

✗ 平坦的剖面
→一點也不立體

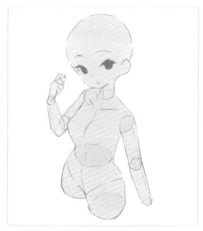

○ 剖面的面積很大
→顯得更立體

不過，要你馬上注重立體感來畫素體，未免也太難。
因此，可以先畫出整體的形象以後，再慢慢增加立體感，畫出完整的素體，或是先畫火柴人再畫素體，這樣應該會比較好畫。

方法
1

或

方法
2

→

畫出整體的形象

畫火柴人

畫出素體

1-2 用服裝呈現剖面

接下來要注意的，是用服裝呈現出剖面。

擦掉素體的剖面線以後，立體感看起來好像消失了。這時可以畫出襯衫的袖口、短褲的褲腳，或是腰帶等等，特意呈現出剖面。服裝和裝飾品可以取代剖面的線，讓角色顯得更立體。

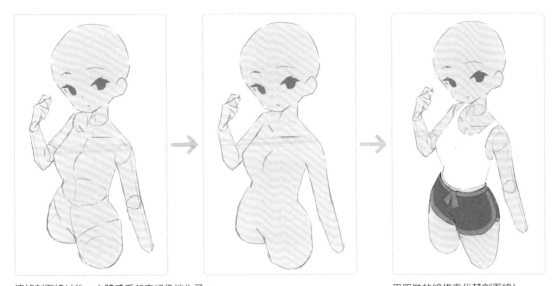

擦掉剖面線以後，立體感看起來好像消失了。

用服裝的線條來代替剖面線！

沒有就自己加！

如果沒有部位可以呈現服裝的剖面，也可以加入下列這些部分。

膝上襪

主要是女生常用的配件，大腿是抬腿時可以清楚看見的部位，如果能在這裡畫出剖面線，就能強調立體感和角色的動作。

條紋

條紋除了外圍的輪廓以外，也可以表現出內側的身體曲線，能夠更加襯托出肌肉發達的角色，以及角色的迷人魅力。

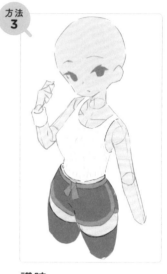

護腕

覺得角色的手腕空空時，建議加上護腕或手錶，在手腕處畫出剖面線，呈現立體感和收縮效果。

2 — 姿勢的擺法

像右圖的全正面角度，不適合用來呈現角色的立體感，這樣會讓前面解說過的剖面變成平行，看不出有任何角度，在畫面裡也表現不出景深，變成空間扁平的姿勢。

構思立體的姿勢時，重點在於讓剖面有角度，而且在畫面中能呈現出景深，具體來說有3種姿勢。

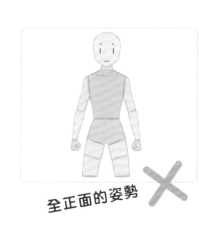

全正面的姿勢

2-1 斜向的姿勢

正面會使角色顯得扁平，若要避免這個問題，只要單純地把姿勢換成斜向就可以了。別讓臉和身體的中心朝向正面，而且手腳要彎曲，或是斜著舉起。

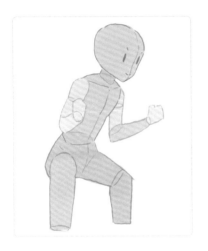

2-2 手或腳往前伸的姿勢

手腳往前伸，可以為畫面營造出景深，增加角色的立體感和氣勢。

為往前伸的那隻手加上護腕或手錶，增加剖面效果，更能強調立體感。

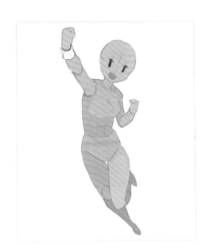

2-3 仰角或俯角的姿勢

由下往上看角色的仰角構圖，和由上往下看的俯角構圖，都能強調角色的立體感。畫成仰角或俯角，剖面自然就會出現角度，能夠畫出立體的角色。

仰角構圖

俯角構圖

③ 陰影的畫法

這裡要來解說如何運用陰影營造立體感。

扁平陰影最典型的例子，就是「細碎的影子」。用球體來看的話就很清楚了，這個畫法就像下面示範的一樣，在球體表面詳細畫出細小的浮雕。

畫出細碎陰影的作法乍看之下很用心，但實際上卻會降低立體感。為整個球體畫出粗略的陰影，才能營造出球的立體感。

✕ 畫細碎的陰影
→沒有立體感

○ 畫粗略的陰影
→顯得立體

3-1 一開始先畫大致的陰影

與角色的陰影畫法相同。

不要一開始就畫細節，而是先畫出大致的陰影。

「這邊以下全部都是陰影面！」、「這邊以上全部都是迎光面！」，就用這種感覺，先大致區分出亮面與暗面，這就是表現出立體感的陰影畫法重點。

3-2 加入反射光

接著，加入從地面反射回來的「反射光」，更能強調立體感。

反射光的畫法有很多種，這裡介紹其中一個範例，在角色的線稿圖層上新增混合模式為「柔光」的圖層，用不會太亮的灰色，在角色下方畫出反射光。

除了上面的強光以外，也為角色下面打弱光，就能表現出更有立體感的陰影。

3-3 強調稜線

還有其他加強立體感的陰影技法，那就是強調稜線，簡單來說，稜線就是迎光面和陰影面的交界處。

不過，強調稜線雖然可以加強立體感，但這個技巧也很容易讓人感覺怪異，畫得太深會顯得很生硬，所以要拿捏好作畫程度。

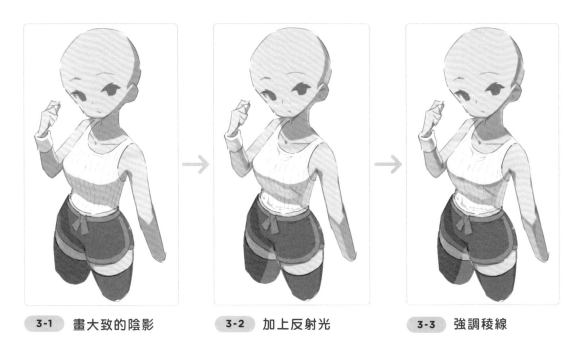

3-1 畫大致的陰影　　3-2 加上反射光　　3-3 強調稜線

重點整理

如何畫出角色的立體感

- 注重素體的剖面。
- 用服裝呈現出剖面。
- 用斜向的姿勢，或手腳往前後伸出的姿勢，為畫面營造出景深。
- 仰角或俯角構圖可以自然營造出剖面效果，能夠呈現出立體感。
- 一開始先畫粗略的陰影，更能畫出有立體感的陰影。
- 可以運用「反射光」來強調形狀。
- 強調稜線可以增加立體感。

大家已經記住讓角色顯得更立體的祕訣了嗎？

06

畫出魅力雙手的訣竅

手是繼臉之後最引人注意的部位，尤其女性比男性更注重手部，所以只要能畫好手，這幅畫就會更容易吸引到大多數女性。這裡就來介紹，能瞬間畫好手部的技巧吧！

1 — 簡化構造

失敗常常源自於不打草稿直接畫，無論畫什麼都是同理。右圖是從最旁邊的手指開始依序直接畫出來，可以看出形狀根本沒畫好對吧。

手是我們習以為常的部位，只要畫出的形狀稍微有異，馬上就會發現了。
所以，我們就先來了解手的簡單構造吧。

一口氣描繪 ✕

1-1 區分各個部分來畫

畫手的時候，不要馬上就畫細節，訣竅是簡化形狀再開始畫。
手是人體裡形狀特別複雜的部位，對初學者來說相當難畫，當你覺得畫手很難時，要做的就是先簡化構造。
如右圖，先大致分成手掌、拇指、其他手指、手腕。

了解手的構造以後，再按照下一頁的解說來畫看看吧。

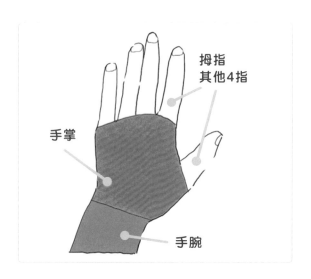

拇指
其他4指
手掌
手腕

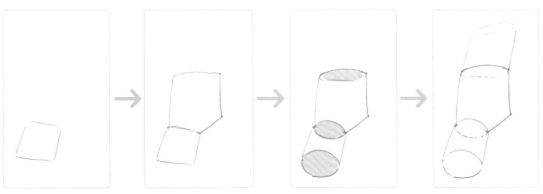

畫手腕

一開始先畫手腕，手腕的粗細決定了手掌的大小和方向。

畫手掌

要記住「手掌是五角形」，在手腕上面畫個粗略的五角形。

注意剖面

有意識地注意畫出每個關節的剖面，就能畫出更立體的手。

畫手指

拇指以外的手指先畫成一片，這樣可以避免手指的長度不自然。

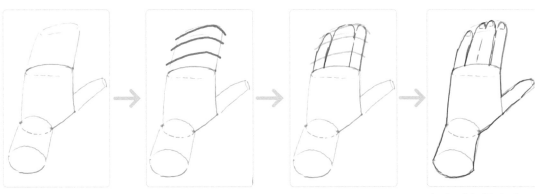

畫拇指

拇指的功能不同於其他手指，所以生長方式不一樣。拇指是抓住物體用的手指，關節會往內朝著其他手指彎曲。

確認關節的位置

關節的位置要以中指為頂點畫成弧線，用弧線的感覺決定關節的位置，就能畫出更自然的手形。

將手指分成4根

先將中指和無名指畫在一起，當成比較粗的一大根來畫，才能畫出有連貫性的帥氣手指。

畫出手指就完成

最後分別畫出各個手指，就完成了！用簡化的構造來畫手，就能畫出立體又有連貫性的手了。

2 — 拍照片

但是，如果光靠理解構造來畫手，很容易畫得太僵硬。為了解決這個問題，我們要幫自己的手拍照！後面就來依序說明。

看著照片
來畫看看吧！

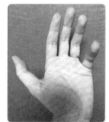
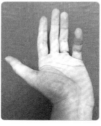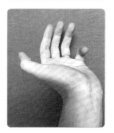

畫簡單的草圖

先滿懷熱情地畫出你想畫的手勢，不要管構造，簡單粗暴地畫出來。

拍一張接近草圖的手勢照片

模仿草圖裡的手勢，多拍幾張照片，然後選出最接近草圖的照片，當作參考資料來畫。

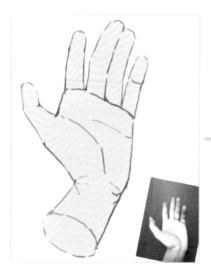

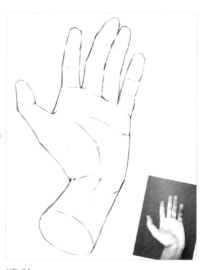

注意構造來修飾形狀

注意照片裡的手部構造，修飾草圖裡的手部形狀。觀察照片，注意拇指的生長方式、關節的位置、手指的長度、立體感等等，逐步修改草圖。

清稿

最後是清稿，如果有需要，就在這一步畫好線稿吧。

重點

注意手腕的動作

大姊姊氣質　　　　撒嬌的表情　　　　直爽可愛的感覺

這是用食指抵住嘴巴的姿勢照片，是畫女孩子時使用的資料，我就以這張照片作為參考來說明。

左邊的手腕往內側彎，變成有點大姊姊氣質的感覺。
正中間則是手腕往外側彎，呈現出有點裝可愛、撒嬌般的表情。
右邊是手腕打直、要人噤聲的手勢，感覺比前面兩者直爽一點，但也能呈現出可愛的氣質。

手腕只要像這樣運用，就能營造出這麼多種不同的表情。
除了手部以外，也注重手腕的運用，就能拓展出無限多種手勢，熟練以後就會成為你強大的武器！

3 — 畫各式各樣的手

按照前面解說過的「構造與照片」，來挑戰畫各種手勢吧。
下一頁會介紹3個例子，提供給大家參考，各位看了可能會覺得難度很高，但是不用慌張，按照剛才說明的順序
畫草圖→拍照片→注意構造並清稿，這樣就OK了！
只要按照這個步驟來畫，無論什麼手勢都難不倒你！

3-1 逼近的手

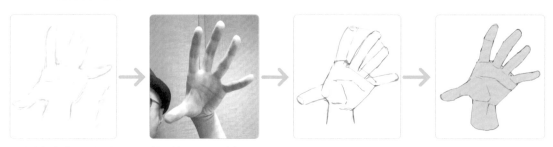

在腦海裡想像自己想畫的手勢，一鼓作氣畫出草圖。

拍照片，如果照片無法捕捉到恰到好處的手勢，也可以拍影片。

將草圖的手分成各個部分，逐一修飾形狀。P.59的解說是先將手指分成4根，但如果要把手張開營造出魄力，就將中指和無名指分開，畫出5根手指。若是有角度的手，畫出手掌的皺褶也能表現出景深。

3-2 抓住物體的手

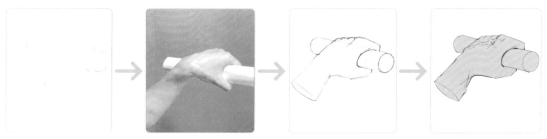

用藍色畫草圖，是為了減少線條和畫面的明度差距，避免自己害怕畫不出正確的形狀，還有表現出氣勢。

參考拍好的照片，區分構造後修飾形狀，被手遮住的棒子也要畫出相連的感覺。
畫抓握的手勢時，若能畫出凸起的骨骼，就能讓圖畫顯得收斂。如果能再畫出血管，就能表現出緊握的力道。

畫線稿時，物與物的接觸面和用力的部分都要畫深一點，就能表現出生猛強力的感覺。

3-3 疼痛的手

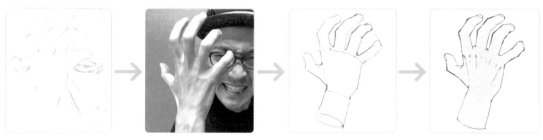

這是表現「快放開我⋯⋯」的情境。
和前面一樣，首先一鼓作氣畫出草圖，並準備好自拍的照片。

注意構造並調整形狀。
畫線稿時稍微強調一下關節的部分，更能表現出蓄力的感覺。

4 ─ 男性和女性的手部畫法

重點是「畫出讓人想要牽的手」，只要意識到這一點，就能畫出好看的手！

例如女性就要畫成讓人想要呵護的手，或是充滿母性的手。

男性則是畫成可靠強壯的手，或是細緻削瘦但有稜有角帥氣的手。

只要能畫出不同的手，就可以激發觀看者對於角色個性的想像，請大家先建立這些概念，再看以下的解說。

4-1 指頭的形狀

男性和女性的手最大的不同，在於男性的手堅硬又呈方形，女性的手則是纖細中帶有圓潤。

特別將女性的指頭畫得尖細，輪廓才會更女性化。

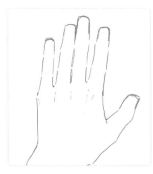 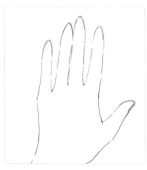

男性的手
方形堅硬

女性的手
纖細圓潤

4-2 指甲・關節的畫法

男性的指甲要畫成四方形、稜角明顯，即可表現男性的粗獷感。

女性的指甲要畫得圓潤纖細，指甲根部不畫線，可以讓那部分顯得平坦，強調滑嫩的質感。

此外，特意強調男性的手部關節線條，更能呈現出堅硬的質感。

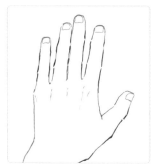

男性指甲
稜角分明

女性指甲
圓潤纖細

請大家懷著「我想要被這雙手呵護！」的熱情，自行研究怎麼畫出「讓人想牽的手」吧。

07

畫出角色吸引力的方法

這一章的最後,要來介紹5種會讓人覺得「這圖畫得很糟!」的常見錯誤畫法和解決之道,只要能夠改善這些錯誤,你的作品品質就會大幅提升。

1 — 修飾輪廓

這是厚塗時經常發生的狀況,過度拚命描繪質感,結果導致外形輪廓畫得不夠清楚。

✕ 輪廓不清楚
→看起來很模糊

⭕ 修飾出輪廓
→完成度更高

厚塗的優點是堆疊筆觸來提高質感,但另一方面,也容易陷入單純在畫面上塗抹的放空狀態。為了避免這種情況,那就要修飾輪廓線條,在你想要呈現的地方畫出明確的輪廓。

2 — 連遮住的部分也要畫出來

請大家看左下圖，有沒有發現哪裡很奇怪呢？

這裡的範例畫得比較誇張，所以應該很容易發現，手臂和肩膀看起來根本不相連對吧。

✗ 沒有畫出遮住的部分
→感覺形狀沒有相連

◯ 畫出遮住的部分
→完成度更高

要解決這個問題非常簡單，就是連遮住的部分也要全部畫出來。先將畫面的邊緣擴大，有耐心地畫出畫面切掉的部分，最後再裁切，這樣就能解決形狀看似不相連的詭異感覺了。

各位應該每天都會見到除了自己以外的人吧，或者至少也會在影片裡看到，這個習慣可以幫我們養成對人類的觀察力，就算是不畫圖的人，也會因此發覺別人身上的一丁點怪異。

「連遮住的部分都確實畫出來，並修飾好形狀」，只要注意這一點，完成度就會大幅提高，大家一定要試看看。

改變自己的視角

這裡要介紹的是有點高難度的技巧。

應該沒有多少人在看了左下圖以後，可以說出它哪裡不對勁吧。

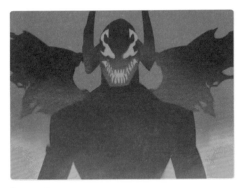

✕ 沒有預設自己的位置
　→呈現的效果有點怪

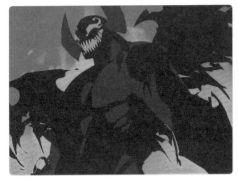

◯ 改變自己的視角
　→展現出效果

大家請看改變視角前（左上）、改變視角後（右上）這兩張圖，變更視角後的惡魔壓迫感提高了，顯得更令人畏懼。

為什麼會變得這麼不一樣呢，這是因為沒有考慮到自己的視角。

變更視角前的惡魔是呈現平行、正面的角度，顯得我們跟惡魔是處於對等的關係，這樣根本無法表現出惡魔的可怕。

變更視角後，形成自己抬頭往上看惡魔、惡魔低頭往下看的仰角構圖，畫出自己處於嚴重劣勢的狀態，才能強調惡魔帶來的恐懼。

然而，並不是全部都非得畫成仰角構圖才行，例如左圖，看起來就像是有點弱的小惡魔對吧，需要表現出「這個惡魔很弱」時，這個角度的位置就很有效果。

先思考要用什麼情感來看待自己所畫的角色，再決定視角，如此一來，你的表現幅度肯定會提高許多。

4 強調前後感

例如左下圖畫的是角色咬緊牙關、蓄勢揮拳的場景，加上背景的集中線，可以強調角色的魄力。不過，總覺得好像少了點什麼？

✗ 前後感偏弱
→表現略顯不足

○ 強調前後感
→魄力和氣勢大增

左上圖在畫面前方的拳頭，和角色身體的尺寸差距太小，看起來有點不夠俐落。這時就要放膽誇大透視！誇大透視、強調前後感後的成品，如右上圖，比較兩張圖後，可以看出後者的魄力和臨場感提升了很多。
強調前後感不僅可以增加魄力，還能將觀看者的視線，引導至作者想要呈現的部分，激發觀看者的興趣。

例如左下圖的場景設定是「湊巧遇上一個泡溫泉的女孩子」，但畫面太寬廣，給人散漫的印象。所以在畫面前方加上岩石，大膽遮住一大半畫面，就能讓觀看者的視線集中在女孩子身上。

5 整理要傳達的重點

左下圖描繪的是男孩畫在寫生簿上的圖案，變成實體跑了出來。

男孩看見從紙上跑出來的圖案，開心地流下眼淚，這些圖案原本看似可以撫慰男孩，但是連不吉利的怪物和數學公式也跑出來，場面一片混亂。如果是特意要表現這種混亂場面，也算是一種表達作品的方向，但可能會讓主題顯得模糊不清。

✗ 不清楚要表達什麼
→ 沒有傳達出圖畫的主題

◯ 整理好要表達的主旨
→ 圖畫的主題很明確！

這個問題的解決方法，就是整理好要傳達的主旨，也就是把要傳達的元素篩選到只剩一個，其他通通排除。

以這張圖為例，就是像右上圖一樣，只畫出可以撫慰男孩的小貓咪圖案，這樣就能簡單讓觀看者明白，「雖然這個男生有不好的遭遇，但是他畫的小貓咪安撫了他的心情」。

如果這樣畫還是令人費解，那就再畫一張吧！例如男孩需要怪物的塗鴉來撫慰心情，那就像左圖一樣只畫出怪物。

只要畫成好幾張圖組成的系列作品，就能描繪出無法只靠一張圖表達的深層心理了，如此一來，就能讓作品包含故事性或其他涵義，變得更有深度。

重點整理

讓糟糕的圖變得有吸引力的方法

你是不是在無意識中降低了自己作品的魅力呢？先了解不夠漂亮的圖畫有哪些特徵，再來提高作品的吸引力吧。

修飾輪廓

連遮住的部分
也要畫出來

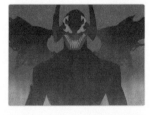

改變自己的視角

強調前後感

整理要傳達的重點

Q. 老師在畫角色圖時，有不擅長畫的部位嗎？

A. 在畫變形的角色圖時，我覺得脖子到肩膀的構造特別難……
所以我會仔細照鏡子觀察自己身體的構造。

讓角色光彩奪目的構圖法

我們常常會聽到別人評論構圖的好壞，但應該很少人能夠立即回答，什麼樣的構圖才是好的。畫圖時只要充分掌握構圖，就能讓觀看者不假思索地感受到「這張圖好棒！」在 Chapter 2，就來解說如此驚人威力的構圖方法。

01 可以畫出魅力姿勢的構圖法

「該怎麼畫有跳躍感或有魄力的姿勢？」、「仰角和俯角構圖好難畫」，
應該是很多人的共同心聲，這裡就來介紹4種可以呈現出魅力姿勢的
構圖。

1 三角構圖

一開始要介紹的是三角構圖。

三角構圖可以營造出安定感，適合用
來強調物體的重量和質量，並展現魄
力。此外，想要營造出魅惑的氣氛
時，三角構圖也可以比較穩定傳達。

以下就來介紹三角構圖的畫法。

1-1 畫出三角形

首先畫個三角形。

要是畫得太垂直，會顯得太過安定，讓圖畫
變得很無趣，所以建議在沒有特殊意圖的時
候，畫成有點斜的三角形。

1-2　畫火柴人

剛才畫的三角形要當成基準，所以作畫時
讓它淡淡地顯示出來。

往上新增圖層，在三角形的範圍內畫出火
柴人。雖說要畫在範圍內，但不必那麼精
準，稍微超過一點也沒關係，**要注重畫出
「感覺像三角形的構圖」**。

1-3　為火柴人畫肌肉

畫好火柴人以後，接著要畫肌肉。

在這個階段還不用畫出正確的人體，**不要
太過在意細節**，注重氣勢來畫。

1-4　營造立體感

這個階段不必想著「要確實畫好人體」，
**用積木來掌握人體部位，以堆積木的感覺
大致畫出來**，才能畫得更立體。

P.76也會介紹如何用堆積木的感覺來
畫，請多多參考。

接下來是倒三角構圖。

倒三角構圖適合用來畫有跳躍感的姿
勢，雖然雙腿彎曲、實際跳起來的姿勢
最能展現出跳躍感，但是將坐著、站著
的姿勢放進倒三角構圖裡，也能營造出
動感的印象。

即使角色擺出動作較少的姿勢，但想要
為畫面增添趣味的話，建議採用倒三角
構圖。

為什麼倒三角構圖會這麼有動感呢？這是因為倒三角形跟畫面下方的地面接觸面很少，呈現
搖搖晃晃、不穩定的形狀，這股不穩定的狀態，能讓觀看者體會到動感。

如果覺得畫面缺少一點動感，在倒三角形的線上畫出物體或特效，就能強調動感。下一頁我們
就來看倒三角構圖的畫法吧。

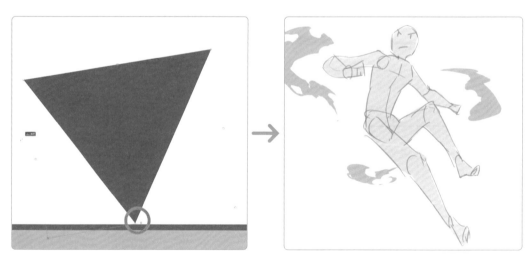

與地面的接觸面很少，不穩定的形狀
可以讓觀看者體會到動感。

在倒三角形的線上畫出特效，
強調動感。

2-1 畫倒三角形、火柴人

在畫面上畫出垂直的倒三角形，反而會顯得很穩定，所以要畫成有點傾斜的倒三角形。在倒三角形的範圍內畫出火柴人。

和三角構圖一樣，注重畫出「感覺像三角形的構圖」就可以了。

2-2 為火柴人畫肌肉

接著來畫肌肉。

和三角構圖一樣，祕訣是不要過度在意人體，別太拘泥於細節，注重氣勢的呈現，大略畫出來即可。在這個階段，呈現氣勢才是最重要的。

 →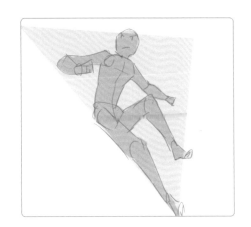

3 仰角構圖・俯角構圖

最後介紹的是仰角構圖和俯角構圖。

不擅長畫仰角和俯角的人，原因在於一開始就先畫線，才會掌握不到立體結構。

要解決這個問題，就是把人體當作積木看待。

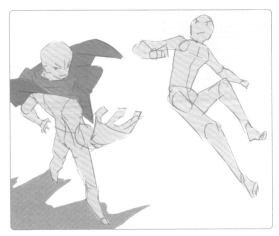

把人體當作積木來看，不管是圓柱還是四角柱都OK！

3-1 注意畫出剖面

要畫出立體的角色，就要用堆疊一塊塊身體部位積木的感覺來畫。

重點在於畫出剖面，畫出剖面可以幫助我們使用面、立體的觀點來看待人體，才能成功畫出仰角和俯角構圖。

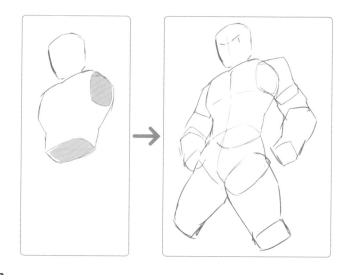

3-2 看不見的部分也要畫

另外還有一個重點，就是連看不見的地方也要畫出來。

在畫服裝、包包、鎧甲之類的裝備時，連看不見的部分也完整畫出來，就能畫出立體感。

只要做到這一點，任何物體都能畫出立體感，會讓畫圖變得非常有趣！

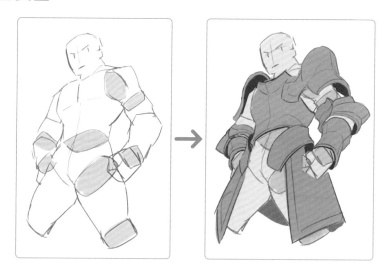

重點整理

構圖可以為角色塑造印象！

- 想呈現沉穩有魄力的印象時，要用注重安定的三角構圖。
- 想呈現輕盈的跳躍感時，要用發揮不穩定效果的倒三角構圖。
- 用積木來看待人體，就能畫出有立體感的角色。
- 畫仰角或俯角構圖時，不要用線條，而是用立體來思考人體。

02 讓畫看起來很棒的構圖

大家已經學會基本的三角構圖、倒三角構圖了嗎？接下來我要介紹5種可以用在關鍵時刻的珍藏構圖，只要運用這些構圖，就一定能畫出人人都覺得漂亮的插畫。

強調前後感的構圖

展現魄力、帥氣的構圖。

躺臥的構圖

表現出角色討喜可愛的構圖。

跳躍＋集中線的構圖

有女主角氣勢的華麗構圖。

塞滿正方形的構圖

凝聚所有要素、展現魅力的構圖。

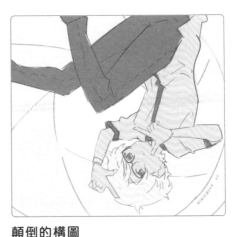

顛倒的構圖

為沒有動作的圖畫增添動感的構圖。

① — 強調前後感的構圖

強調前後感的構圖，重點在於擺姿勢。

方法1是向前伸出的手臂，為圖畫大幅增添了魄力，往後拉的腿則是營造出景深。

方法2的踢腿姿勢也是相同的概念，腿用力往前伸、展現魄力，手臂則是往後拉，為畫面製造景深。

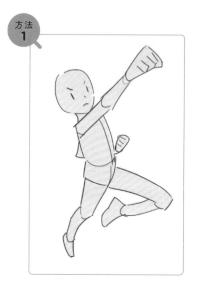
方法 1

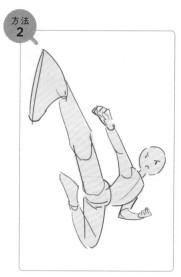
方法 2

不管怎麼變換姿勢，只要拉開前後的距離，就能展現空間的廣度，表現出角色像是要衝破畫面般的魄力。

而且，在這個構圖裡效果最好的背景就是集中線。

重點是像右圖，將中心放在角色最後方的部位，沿著角色的行進方向畫出集中線，就可以根據角色的動作強調前後感。

假如把集中線的中心放在人物中央，那就跟角色的行進方向不一樣了，會有種動作靜止的怪異感，要多加注意。

✖ 集中線
在人物的中心

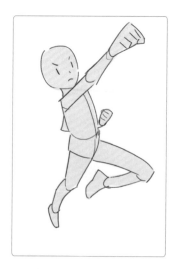

⭕ 集中線
在人物的後方

此外，沿著剛才的集中線來畫背景，效果也很好。沿著集中線畫出街景，就能畫成類似街巷戰的具體場景了。

2 躺臥的構圖

躺臥的構圖優點是可以放大呈現角色的臉部、胸部、手部的演技，這3者是營造角色印象的必備要素，躺臥的構圖可以自然地將這3個要素放大並納入畫面中，能夠畫成吸睛的構圖。

另外還有個重點，就是躺臥的構圖沒有姿勢的限制。如果將這張畫看成角色站立圖，會覺得平衡度有點怪；但只要想成是躺臥，就沒那麼奇怪了。

看到站立圖時，我們會下意識去抓角色的重心和站立位置，但躺臥構圖不必考慮重心，只需要構思畫面的外觀呈現即可。

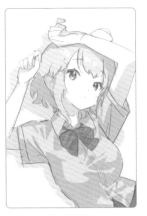 →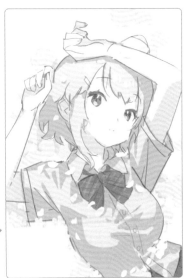

只要更換背景場景就會改變

為躺臥構圖加入更多表現，會更有吸引力，例如配置花朵或是特效，印象就會變得很華麗！

③ 顛倒的構圖

顛倒的構圖有點標新立異,是上下顛倒畫成的構圖。

請大家回想上一節介紹過的三角構圖和倒三角構圖,想要表現動作時,要按照不穩定的倒三角形來決定人物的姿勢。但如果是像這張圖一樣,動感很少的坐姿,用顛倒構圖就能強行將它變成有動感的圖。

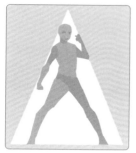

三角構圖
沒有動感的姿勢,
表現穩定感。

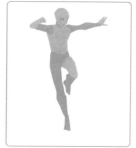

倒三角構圖
有動感的姿勢,
表現不穩定感。

不過,這個構圖有一個缺點。
那就是會讓人搞不清楚哪邊是上、哪邊是下。
這時可以在畫面裡同時配置方向自然的景物,就可以避免觀看者感到混亂。

添加要素來表現上下
加上方向自然的景物,就能
清楚分出哪邊是上面了。

4 — 塞滿正方形的構圖

塞滿正方形的構圖，可以放入角色全身、放大臉部，並且塞進其他角色或特效表現，是充滿魅力的構圖。
只要善用這種構圖，就能在小面積裡表現出最大限度的雀躍感。

至於為什麼要放進這麼小的畫面裡，是因為有些場合必須在小面積裡展現插畫的魅力，像是社群網站上的縮圖等縮小畫面的狀況，或是要印刷在面積有限的商品上。

在畫面裡放滿所有歡樂吧！

俯角構圖

不過，這個構圖有個比較困難的地方，就是為了在放大臉部的同時，將角色全身都容納進去，必須採用極端的仰角或俯角構圖。
前面的章節介紹過仰角或俯角構圖畫角色的訣竅，各位可以參考一下。

仰角構圖

跳躍＋集中線的構圖重點，是**身體要朝向正面**，角色的視線儘量看向正面，手要靠近臉部，或是放在胸部附近。

另一個重點是身體的傾斜，如果身體和臉都朝向正面，會讓圖畫顯得太過穩定，缺乏可愛和輕盈的感覺。因此，**角色下半身朝一邊傾斜，上半身也朝同一方向稍微傾斜**，看起來就會很自然了。單邊膝蓋像是要跳起來似地彎曲，可以增添動感。

像這樣讓身體的中心與畫面正中央錯開，就能畫成充滿耀眼女主角氣勢的姿勢。

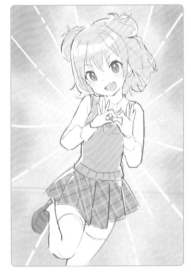

用集中線來表現

背景可以畫成朝向角色中心的集中線，不過只畫集中線會失去角色的輕快感，所以沿著集中線散布花瓣或光點，更能強調女主角的可愛和活力。

重點整理

讓圖畫變漂亮的構圖和重點

- 強調前後感的構圖，是拉大角色姿勢的前後距離，來表現直衝而來的魄力。
- 躺臥的構圖是將臉部、胸部、手部都放進畫面內，就能營造出吸睛的構圖。
- 顛倒構圖是讓角色上下顛倒，強行讓缺乏動感的姿勢充滿動感。
- 塞滿正方形的構圖，可以在小面積表現出最大限度的雀躍感。
- 跳躍＋集中線的構圖，可以畫出活力充沛的女主角氣勢。

03 畫出專業風格的惡魔構圖法

構圖是影響圖畫漂亮程度的一大要素，這裡要介紹的是只要在畫面內按照法則配置主體，就能讓觀看者感受到圖畫魅力的惡魔（！）構圖法。

1 中心構圖

首先要介紹的是中心構圖。

中心構圖是將想要呈現的主體，配置在畫面正中央的構圖。

這個構圖能以最簡單、最令人印象深刻的方式呈現主體，直接把畫中的訊息傳達給觀看者，也是最能表達主體魅力的強大構圖法。

中心構圖的插畫

↓

不過，中心構圖的缺點，是會讓作品顯得像是外行人畫的，如果要解決這個缺點，那就要破壞左右的對稱。

中心構圖是將主體配置在畫面正中央，但這樣會讓左右過度對稱，顯得整張畫很生硬，或是帶有像宗教畫一樣的微妙隱喻。

為了避免這個問題，只要遮住角色的半邊臉，或是將背景景物的配置往左右移動，就會變得比較自然了。

更自然的中心構圖插畫

2 ─ 三角構圖・倒三角構圖

2-1 三角構圖

圖畫只是單純的二次元圖形,只是一張沒有質量的單薄紙張而已。但要在這單薄的紙上訊息裡表現出「重量」,就要運用P.72～P.75介紹的三角構圖和倒三角構圖。

三角構圖能夠表現出沉甸甸的重量感,可以營造出強調魄力的畫面。三角形的底邊與畫面越平行,動感就會越少,越傾斜則是越強調動感。

重點在於人體的輪廓要儘量貼近三角形的兩邊,才能強調結實強壯的魄力。

三角構圖也能強調肉感,可以表現出女性特有的豐滿和柔軟。

2-2 倒三角構圖

倒三角構圖可以表現輕盈或輕快感,三角形越傾斜,就越能強調動感。

適用於展現人物的輕快或動作的畫面,倒三角形的不穩定印象,可以讓圖畫顯得輕快。

即便是穩定的站姿,套入倒三角構圖後也能呈現出魄力和動感。

3 三分構圖・Railman構圖

3-1 三分構圖

左下是中心構圖的插畫，由於人物呈現側面、手朝旁邊伸出，可以感受到這個人物似乎正對著視線前方訴說些什麼。但是，中心構圖不太能表現出人物的這個意圖，改用三分構圖的效果會比較好。

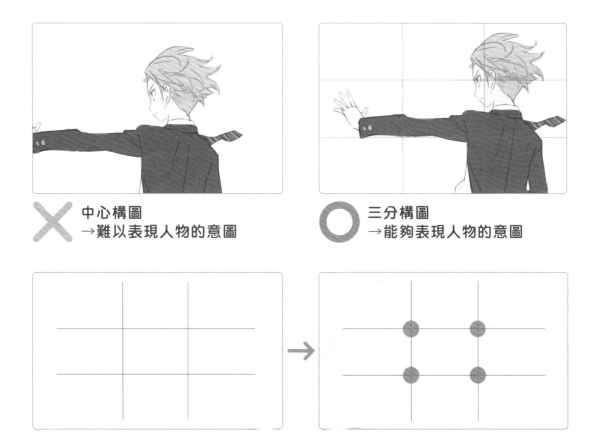

✕ 中心構圖
→難以表現人物的意圖

○ 三分構圖
→能夠表現人物的意圖

作法很簡單，將畫面的長寬都畫出三等份的分割線，形成4個線條的交叉點，然後只要把主體放在交叉點上即可！

以上圖為例，按照輔助線將人物的臉和伸出的手，配置在三分線的交叉點上，人物就變得更醒目，而且人物前面也空了出來，可以看出人物的意識投向前方空間，表現能量的方向。

3-2 Railman構圖

不過，三分構圖有個缺點。

那就是如果畫面中有多個主體，就會顯得很混亂，反而感受不到畫裡的空間。

例如左邊的插畫，主角的女孩子和配角，在三分構圖中配置得醒目又均衡，但是兩個主體過度聚集在畫面正中央，顯得有點擁擠。

這時建議使用 Railman 構圖，Railman 構圖的特色是交叉點比三分構圖更靠外側，將主體配置在這個交叉點上，就能放鬆主體的密集程度，讓畫面顯得比較開闊，由於背景的面積增加了，所以更能感受到寬敞的空間。

畫面縱向分割成4等份，再拉出對角線。

淺色圓點是三分構圖，深色圓點是 Railman 構圖。

✗ 三分構圖
讓人感受不到空間

○ Railman 構圖
可以感受到寬敞的空間

4 黃金螺旋構圖

所謂的黃金螺旋，是用人類最能感受到美的長寬比「1：1.618」的黃金長方形來分割畫面，以滑順的弧線連接分割出的方形頂點後形成的漩渦。

也就是說，這是一種不論是什麼視覺印象，只要參照黃金螺旋線來描繪，就能讓所有人都感受到「美」的惡魔螺旋。

長寬比為「1：1.618」的黃金比例長方形

黃金螺旋構圖的輔助線

例如左下方是用 Railman 構圖畫成的插畫，是不是覺得好像沒有配置好、看起來不太順眼呢。這時就要運用黃金螺旋畫成的輔助線，將手臂和雙腿的角度沿著黃金螺旋重新配置，雙眼也移到黃金螺旋中心的位置，這樣一來配置就好看多了，可以直接讓人感受到「美麗」，這就是黃金螺旋構圖！

黃金螺旋構圖會強行讓所有人感受到「美麗」，學到就是賺到！

運用Railman構圖畫的插畫

運用黃金螺旋構圖畫的插畫

消失點構圖

消失點構圖是眾多構圖法當中，惡魔度非常高的一種！
原因大家一看就知道了，會讓人有種視線一直被吸入畫面的感覺。

消失點構圖的原理並不難。
只要在畫面上配置一個消失點，再從畫面邊緣往這個點畫出集中線。
然後沿著集中線配置圖案和背景，並且將最想呈現的主體放在集中線聚集的中心就好了。
只要這樣做，肯定能吸引觀看者看向這幅畫，讓人感覺自己被拖到了這張畫的面前。

這種集中線在各種視覺表現上，常用於作者特別想要呈現的場面。最簡單的例子就是漫畫，作者在呈現角色受到驚嚇的瞬間所露出的表情時，都一定會畫出集中線。
消失點構圖可以固定觀看者的視線，簡直就是惡魔般的構圖法！

重點整理

不必一開始就決定構圖也沒關係！

雖然這一章介紹了很多構圖法，但不必一開始就要求自己畫特定的構圖。如果畫到一半發現畫得不順手，也可以隨意嘗試某個構圖的輔助線來畫看看。

控制畫面裡的重量

三角構圖
重心在下方
構成沉穩安定的形狀
表現重量感和魄力

倒三角構圖
上寬下窄
重心在上方的不穩定形狀
表現輕快感和動感

描繪主體和背景的關係

三分構圖
可以表現人物的意圖

Railman構圖
可以表現多個主體和寬敞的空間

表達主體的魅力

讓所有人都覺得「美」

吸引觀看者的視線

中心構圖

黃金螺旋構圖

消失點構圖

Q . 思考構圖時要注意什麼呢？

A . 要是線條擦過畫面邊緣，會讓人覺得有點受不了、看不順眼，
所以注意避免。

成為線稿大師！

影響插畫美觀程度的一大要素，就是線稿。在Chapter3
會解說改善線稿需要注意的地方，以及線條的粗細和功
用。另外，也會解說常用線條表現的「衣服皺褶」的畫
法。我們就來看看有哪些技巧，可以畫出自己理想中的線
稿吧。

01

畫好線條的方法

線條是否畫得好，足以影響插畫的成品。這裡為了方便繪畫初學者參
考，會聚焦於臉部的畫法，來解說畫好線條的基礎概念。

1 畫好線條的訣竅

畫好線條的訣竅有下列2個：

· 線稿用的草稿要畫2次
· 不一定要有起筆和收筆

只要掌握這2點來畫，就能奠定畫出魅力線條的基礎。這裡的解說的是Photoshop的電腦繪圖
方法，但也可以應用在手繪，提供給大家參考。

另外，這裡介紹一下後續講解線稿和上色工序時使用的筆刷。在選單列的「視窗」>「筆刷設
定」裡設定。

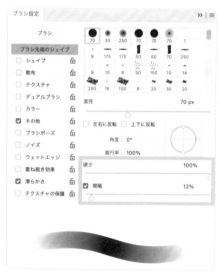

我常用的圓筆刷，會根據作畫的內容選擇
「硬度」，並將「間距」設為「1～15%」。

降低「筆刷動態」裡的「最小直徑」，調整
起筆和收筆。

圓筆刷（硬度100）
我很少使用這個設定，這種
筆刷的線條輪廓非常銳利。

圓筆刷（硬度90）
我最常用的筆刷設定。

圓筆刷（硬度30）
用在要模糊色塊邊緣的
時候。

噴槍
想要畫出漸層時使用的
筆刷。

2 打兩次草稿

2-1 畫草稿 1

現在開始解說線稿的畫法，首先要畫線稿用的粗略線條。

粗略線條就是指草稿，但是像左下那樣就很難畫出好圖，會變成毫無氣氛的生硬圖畫。

會讓插畫變糟糕的草稿 ✕　　　可以讓圖畫得更好的草稿 ◯

剛開始畫草稿的重點，就是別想著要畫出正確的形狀，要注重氣氛的呈現，不要用任何輔助線，盡可能小小地畫出自己想要畫的臉。由於沒有描繪瑣碎的細節，好處是比較能夠掌握整體的印象和氣氛，可以快速畫出來。

第2個重點，就是用藍色的粗線條來畫。

如果一開始就用黑色線條畫，眼睛就會清楚看見畫面的白和線條的黑，會忍不住在意形狀的歪斜，導致注意力無法集中在表情上。先用明度比黑色更高的藍色來畫，比較容易掌握到表情。

畫草稿2

剛才畫好的小小草稿1，雖然表現出了氣氛和表情，但沒有正確畫出形狀，也就是處於素描不協調的狀態。所以要畫草稿2，描繪出更正確的形狀。

新增草稿2用的圖層，用紅線來畫，筆刷選用已經設定好起筆和收筆的「圓筆刷」。草稿1使用明度較高的藍色，才不會太在意素描不協調的地方。不過草稿2的目的是調整素描形狀，所以反而要用容易觀察到形狀歪斜的低明度紅色來畫草稿。

立刻上墨線 ✕　　　畫第2次草稿 ◯

這一步就要使用輔助線了。

剛開始就用輔助線的話，會導致圖畫變得僵硬，但是將輔助線用在修正圖畫時，就能發揮它真正的效果！

雖然草稿1畫出了很棒的表情，但總覺得哪裡怪怪的，就要用輔助線檢查左右眼是否平衡、睫毛濃度是否左右均勻、臉部輪廓和耳朵高度、頭髮長度等等，修飾細節的形狀。

而且，草稿2的重點是要反覆比對再畫。

一開始在草稿1畫出的氣氛，可能會在草稿2修飾形狀的階段消失。為了不破壞草稿1的氣氛，要將草稿1的圖層放在最上方，反覆比對來作畫。

如果是手繪，就影印草稿1放在旁邊對照，或是用手機拍照當作參考來畫。

反覆顯示、隱藏草稿1的圖層，邊對照邊作畫。

擅長上墨線的人，不需要在草稿2的階段描繪細節；但是不擅長上墨線的人，在這個階段要仔細描繪細節，畫到「按照這個線來描就OK」的程度。

草稿1　　　　　　　　　　　草稿2完成！

③ 畫線稿

終於要開始畫線稿了，也就是所謂的上墨線。
畫好線條最重要的，並不是很多人常說的「起筆收筆」！重點是根據目的選擇線條的粗細，這裡舉3個例子來介紹線條的粗細。

有起筆
和收筆　　沒有起筆
　　　　　和收筆

3-1 適合印在周邊商品上的圖

例如壓克力吊飾、貼紙、低頭身的角色等，注重商品化的插圖，建議要用沒有起筆和收筆的線條來畫，這類插圖用沒有起筆和收筆的「圓筆刷」畫出極粗線比較好看，感覺就像是用粗麥克筆，以固定的力道畫出來，就能畫出工整又有符號性的插圖。

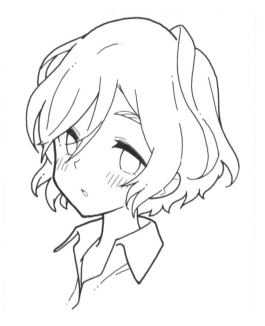

重點在於只有眼、口、鼻要用較細的線條來畫，表情的作畫很講求細膩，注意眼口鼻的線條粗細，就能呈現出周邊商品特有的工整質感，又能提高整張圖的解析度，畫出高品質的插圖。

另外還有一點，就是建議增添線條的質感，例如右圖用粗糙質感的筆刷來畫，就能畫成別有風情的插圖。
即使不用起筆和收筆，只要更換筆刷就能為圖畫增添風格變化。

為線條添加質感

3-2 如何畫出生動的圖

如果想要畫出像是少年漫畫、角色插圖這類，大家立刻就能想像出來的風格，那就要用比剛才的極粗線更細，但依然保有粗度的線條來畫。是我的話就會用「圓筆刷」，或是依自己的喜好調整 P.92 介紹的「圓筆刷」收筆形狀。

這時要將線條畫出明顯的強弱。
首先是起筆和收筆，畫出線條的強弱，可以展現出圖畫的張力、動態和韻味。這樣能夠畫出細微的表情差異，營造出角色彷彿真實存在般的氣息。

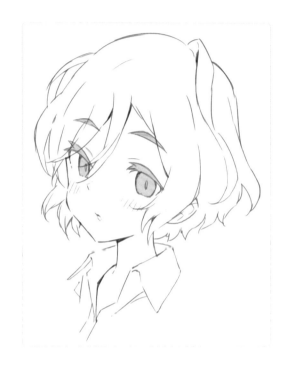

也可以特意讓線條中斷，來營造出張力變化。可能有人以為線條出現空隙會顯得作者畫技很差，那可就錯了，即使線條中斷，只要兩側還有線條，觀看者就會自動為空白的部分補上線條，這是利用視錯覺的技巧。
在物體重疊導致陰影變深的部分畫出墨暈，也是讓插畫更漂亮的一個技巧，不過這個技巧也和個人的畫風、上色或不上色有關，無法一概而論。尤其是黑白插圖，特意畫出墨暈可以讓角色更加顯眼。

讓線條中斷

畫出墨暈

如何畫出細緻的圖

我自己不太會畫出細緻的線條,所以只能
大概解說一下,如果想畫質感細緻的圖
畫,就用細線來畫吧。

細線可以營造出柔和的印象,彷彿輕聲細
語地對觀看者傳遞訊息般,畫成讓人光是
看著就會感覺平靜的插圖。

不過,又細又淺的線條可能會讓插畫顯得
不夠美麗,如果畫出來的印象,實在太過
薄弱,將好幾條細線堆疊在一起,也是一
個不錯的方法。

另外,與其用畫線條的心態,不如以運用
線條的堆疊,來表現陰影的心態作畫,或
許會畫得更好,這樣可以畫出比以往更細
膩、擁有獨特寧靜氣息的插圖。

堆疊細線,用重疊的線條來表現陰影

重點整理

如何畫好線條

- 畫2次草稿。
- 輔助線只用來修正草稿。
- 畫線稿時,不一定要加入起筆和收筆。
- 重要的是根據目的正確選擇線條的粗細。

02 讓線稿加倍厲害的6個方法

很多人在畫圖時，最煩惱的就是線稿，這裡要介紹6個畫線稿的不良習慣和改善方法，一起來看看有哪些能讓線稿加倍厲害的訣竅吧！

1 重新設定手寫板

使用手寫板畫圖的人，首先要檢查設定。
以 Wacom 手寫板為例，打開「數位板內容」，點選右邊的「鏡射」。

接著勾選「螢幕範圍」裡的「比例一定」項目，這是設定手邊畫出來的一筆在畫面上的比例，如果沒有設定這裡，不管怎麼畫，都無法畫出腦海裡想像的比例！
要注意的是，使用雙螢幕作畫的人，若是勾選「比例一定」，作業區就會變得非常小，所以要將「螢幕範圍」設定為「螢幕1」。

② — 草稿至少要畫2次

P.92〜95也解說過，草稿至少要畫2次很
重要，而線稿至少要分成右邊3道工序。
線條總是畫不好的人，通常都把這些工序
混在一起做，具體的畫法如下。

草稿階段 ┌ ①畫出大略的線條、確認構圖
 └ ②修飾主體的形狀

線稿階段 ┌ ③畫出俐落的線條

2-1 確認構圖的線要用藍色

建議作法是更換線條的顏色，畫2次草稿。
第1次用淺藍色，著重於主體在畫面上的配
置，大略畫出來，也就是所謂的「草稿」。

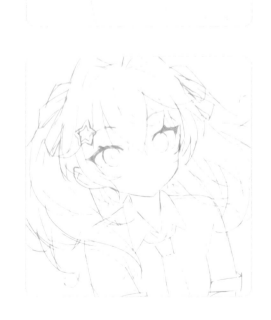

2-2 修飾形狀的線要用紅色

在第1次的草稿圖層上方新增圖層，第2次的
草稿用紅色線條，修飾輪廓形狀。
如果想要畫出更完美的線條，可以再多畫1次
草稿，畫到形狀完整，接近線稿的狀態。
重點在於要將線稿的工序分成「仔細畫草稿」
→「上墨線」的階段。
這樣才能畫成構圖漂亮、形狀完整，足夠吸引
人的線稿。

3 — 依照線條的功用畫出不同的粗細

不擅長畫線條的人，通常全程都是用同樣粗細的線條作畫。線條的功用會因部位而異，如果沒有意識到這一點，線條就會全部畫成一樣的粗細。此外，不要沒有意義地加入起筆和收筆，當然並不是完全不能用一樣粗細的線條，或是有起筆收筆的線條來畫。只要有明確的用意，就可以這樣畫線稿，但成品會如下圖所示。

✕ 同樣粗細的線

⬤ 粗細都有其功用的線條

✕ 沒有意義的起筆和收筆線條

印象會因為線條的粗細而完全不同喔！

畫線稿時要思考線條的功用，依用途更換線條的粗細，畫出來效果才好。
這裡舉例介紹3種不同功用的線條概念。

3-1 輪廓線

輪廓線是指角色最外圍的線，用來區分外界
與角色，所以要用最粗的線條來畫。

3-2 部位線

部位線是指角色的衣服部位、頭髮最外側的
線等，區分各個部位的線，要用僅次於輪廓
線的粗細度來畫。

3-3 凹凸線

在部位線劃分出的區塊裡表現凹凸的線，像
是頭髮的流向、衣服的皺褶和接縫等等，要
用最細的線條來畫，以便整理好細節。

4 畫到超出界線

有些人認為線稿必須全部按照草稿來畫，但如果只是單純照著草稿描線，線條就會缺乏氣勢，或是形狀歪掉。例如在畫下面這種中斷的線條時，如果分成兩段來畫，看起來就不像是一條相連的線了。不只是頭髮，凡是在畫中斷的形狀，都要一口氣畫出整條線，之後再擦掉不需要的部分，這樣才能畫出自然相連的線條。

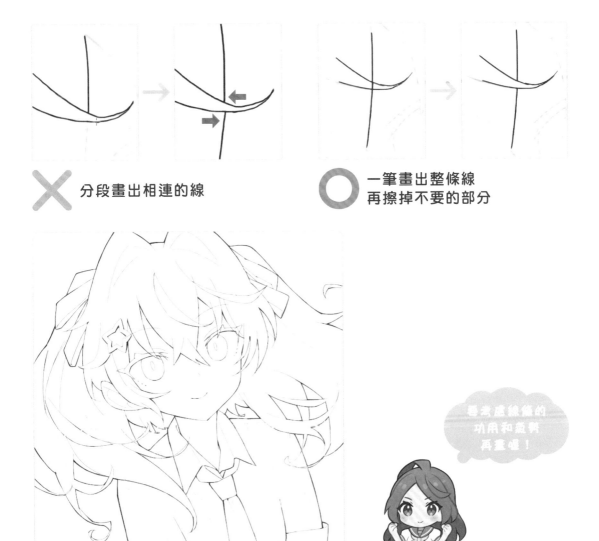

✕ 分段畫出相連的線

○ 一筆畫出整條線再擦掉不要的部分

思考過線條的功用和盛勢再畫喔！

讓線條有各自的功用，並畫出線條自然相連的樣子。

5 — 畫斷續的線條

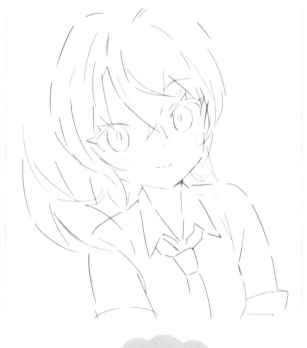

原來還有斷續畫線的方法！

P.97 也談到，有些人深信「線條必須一筆到位」，結果反而畫得不好。越是能夠掌握立體結構的人，越容易有這種成見。

「一筆到位的滑順線條」適合表現韻味、表情、動感等流暢柔和的狀態，但並不適合表現立體感。因此，如果認為「線稿只能用一筆到位的線條畫成」，對於重視立體感的人來說，就會覺得很難畫。

這種時候，就用一段一段的線條來畫吧，畫成斷斷續續的線條，會更容易把一條線當成面來理解。

6 — 畫重疊的線條

各位是否有過「草稿比上了墨線的線稿還吸引人」的經驗呢？

這個原因也是出在「線條一定要畫得俐落」的成見，最適合這張圖的未必只有俐落的線條，線條需要根據自己想表現的主題來改變畫法。

「上墨線會毀掉草稿」的人，可以先放棄一筆到位的畫法，試試看下面介紹的方法。

✕ 用一條線來畫　　　**◯ 用堆疊的線條來畫**

方法 **1**

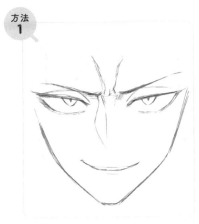 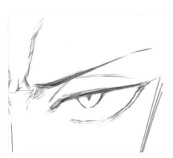

用許多淺淺的線條堆疊畫成

將好幾條淺淺的線條堆疊起來，可以讓線條呈現出柔和的韻味，這樣也不必在無法用一條線畫完的時候，一直還原（Com＋Z或Ctrl＋Z）再重畫了。

方法 **2**

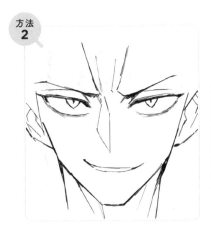 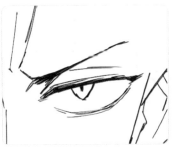

反覆停筆再畫

這個方法推薦給想要充分展現立體感或凸顯角色的人，刻意多次停筆再畫，可以在線條中途營造出稜角，表現出剛硬的質感，能讓觀看者印象深刻。

如果你覺得畫成一條完整滑順的線會顯得有點怪，就可以像這樣試著堆疊許多線條，或是中途多次停筆再畫，為線條營造粗獷的質感。

03

7 個線稿規則

線稿是決定插畫是否漂亮的一大要素，這裡要介紹畫出漂亮線條的 7
個線稿規則，各位不需要全部都遵守，只要嘗試其中一個，水準肯定
會有所提升。

1 — 使用不同硬度的線條

首先是在線稿的最初階段，畫大略草圖的重點。
我建議用軟筆刷畫草圖，等到修飾形狀的階段，再慢
慢改用硬筆刷。
尤其是畫大略草圖時，最重要的不是造型精確，而是
要注重整體的動向、構圖、姿勢的美觀度，改善整張
圖的印象，先用軟筆刷大致畫出腦海裡的印象。
確定大致的印象以後，再換成硬筆刷來修整造型。

軟筆刷
邊緣較為模糊。

硬筆刷
邊緣清晰銳利。

用軟筆刷畫出大致的印象

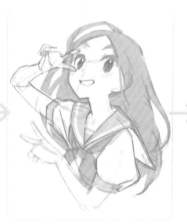

塗上灰階色後
再用硬筆刷修飾形狀

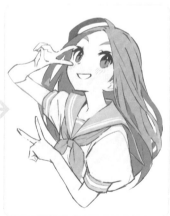

完成草圖！

2 — 將草稿調成半透明

接著用剛才的草圖來畫線稿。

畫線稿時，要將草圖調整成半透明，而這一步的重點是草圖越淡越好！

要是草圖顯示得太深，畫線條時就會被草圖誤導，導致畫出來的線稿顯得稀疏、跟原本的印象差距太大。

為了可以清楚看見自己畫出來的清稿線條，一定要讓顯示出來的草圖越淡越好。

用清楚的草圖圖層來清稿，容易把線稿畫得稀疏。

✕ 顯示的草圖太深　　　　　　　　　　〇 顯示的草圖很淡

3 — 根據圖畫的印象選擇線條的粗細

線條的粗細會直接影響到圖畫的印象。

想要呈現強烈的印象就用粗線，想要呈現細緻優美的印象就用細線。

如果不知道線條到底該多粗，可以在工作區裡同時打開自己以前畫的作品檔案，以此為基準來決定線條的粗細。

P.96～P.98也解說如何依照圖畫的印象和用途來選擇線條，可以多多參考。

4 — 用一筆長線條來畫

接著是實際畫線稿時需要注意的重點。

如果放大畫面來慢慢描線，縮小後線條就會顯得歪斜抖動，看起來並不俐落。

想要畫出流暢光滑的線條時，畫面不要放得太大，並且儘量用長線條來畫，運用手腕的擺動快速一筆撇下去，就能畫好了。

非慣用手要一直搭在快捷鍵（Com＋Z 或 Ctrl＋Z）上，反覆畫線再還原，直到畫出自己滿意的線條。

✕ 一筆太短、歪斜抖動的線條

畫面放得太大，一筆就會畫得太短，導致線條歪斜抖動。

○ 一筆拉長、流暢的線條

畫面沒有放得太大，儘量用一筆長線條來畫。

5 — 不要添加沒有意義的強弱變化

P.97 解說畫好線稿的訣竅，提到讓線條有強弱變化的「起筆收筆」，但要是注重這一點，反而無法妥善控制線條，導致畫出來的線很笨拙。

尤其是初學者，不要特別設定筆刷的起筆和收筆，先用沒有起筆和收筆的筆刷畫完整張線稿吧。用一筆長線條來畫，才能畫出品質穩定的線，而且也能明顯減少不確定的線條，這樣每一條線的辨識度都會提高，讓插畫的第一印象更好。

也可以之後再幫線條加上強弱變化！

❌ 有設定起筆收筆的線　　　⭕ 沒有設定起筆收筆的線

6 堆疊線條

畫到線稿這一步，有時候會覺得少了點什麼，這是因為線條畫得太乾淨了，也可能是因為前面解說過的，避免用有強弱的線條來畫的緣故。

這時最有效的方法，就是隨處加上幾筆重疊的線條，這樣就能讓穩定又乾淨的線條中，多了些帥氣的質感，畫出有抑揚頓挫的線條。

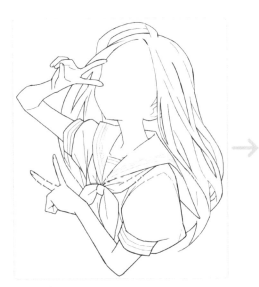
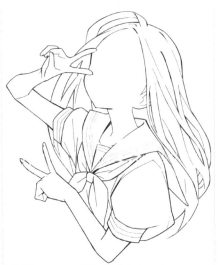

❌ 線條太乾淨　　　⭕ 堆疊線條
　　缺乏變化　　　　　呈現抑揚頓挫

多花時間畫眼睛

最後的重點，跟其他線條的畫法可能不太一樣。前面說過，其他線條要用一筆長線條、一口氣畫出來，才能畫得漂亮，但只有眼睛的畫法另當別論。

眼睛是角色全身最引人注目的重點，畫眼睛時，比起畫成俐落流暢的線條，反而需要增加更多資訊量，畫成有衝擊力的線條。

7-1 描繪睫毛

那麼具體上該如何增加眼睛的資訊量呢？

· 多堆疊幾層線條

· 線與線之間保留空隙，營造出變化

· 畫出細緻的睫毛

· 運用線影法

使用上述各種線條，就能增加眼睛的資訊量。

線影法（Hatching）是繪畫和插圖使用的一種描繪手法，是密集畫出許多平行線的方法。

各位只要看一下不良範例就會明白了。

下圖的眼睛資訊量很少，雖然很乾淨俐落，但感覺有點太樸素，一點也不漂亮。

不使用一筆長線，而是用細線堆疊，在線條之間保留空隙，營造出變化。

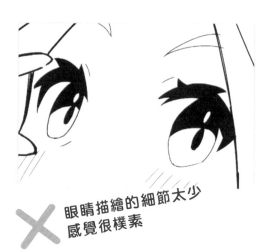

✕ 眼睛描繪的細節太少
感覺很樸素

◯ 運用線影法，用線畫出陰影的效果也很好。

7-2 描繪眼睛

眼睛也用同樣的手法來畫。

在線稿畫完後上色，或許可以彌補線稿缺乏的衝擊力，但是可以的話，在線稿的階段就畫出有魅力的角色，之後繼續畫下去的動力會截然不同。很多只靠線條和陰影來表現圖畫的漫畫家，也都花最多時間來描繪眼睛的線條。

要詳細描繪眼睛的線條，儘量增加資訊量，如果想畫出吸引人的線稿，就一定要強烈意識到這一點。

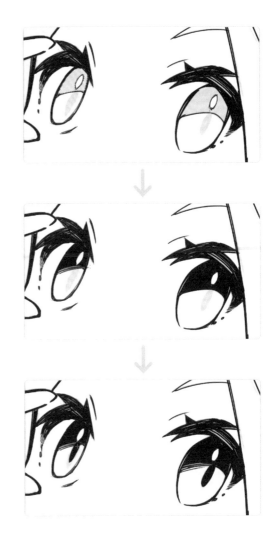

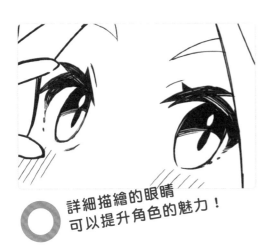

⭕ 詳細描繪的眼睛可以提升角色的魅力！

重點整理

要注重線條的種類和描繪程度

- 草圖要先用軟筆刷來畫，再用硬筆刷修飾形狀。
- 清稿時，草圖要顯示得越淡越好。
- 要根據圖畫的印象選擇線條的粗細。
- 想畫出滑順的線條時，要用一筆長線條來畫。
- 初學者先不要設定筆刷的起筆和收筆。
- 覺得線稿好像少了點什麼時，就加一些堆疊線條。
- 唯獨眼睛一定要詳細描繪！

04 衣服皺褶的畫法

這裡要介紹襯衫、厚連帽衫，以及褶邊衣服的皺褶畫法。解說是以上半身的皺褶為主，方便初學者參考。

1 畫襯衫的皺褶

1-1 拍照片

前面已經提過，不知道該怎麼畫時，就先拍照。

這次畫的是女性角色，所以最好是拍女性的照片，不過男性照片也能參考皺褶的形成方式。

在胸口處塞毛巾，即可塑造出近似女性的體型。

1-2 畫衣領

畫襯衫時，其中最重要的部位就是衣領。

重點在於「往後繞」，被脖子遮住的部分（右圖箭頭處）要確實畫出來，只要清楚畫出繞到脖子後方的橢圓線條，成品看起來就會厲害3倍！

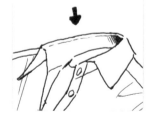

1-3 畫前襟

女裝的前襟是左側在上，重點是讓前襟的線條表現出女性胸前的隆起。小渚是我的自創吉祥物當中身材最有魅力的角色，所以我會注意這部分，畫出胸部的隆起。

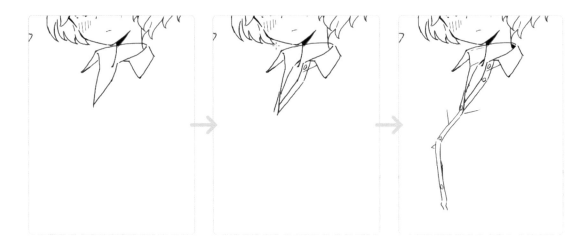

1-4 畫衣服的接縫

衣服畫不好的人，大多是覺得自己畫不好皺褶，但這個觀點未必正確。只要畫出衣服的接縫，也就是布料之間相連的界線，就能畫出衣服的感覺了。

例如襯衫只要畫出肩線、前身與袖子相連的線、前襟線、袖口線、腋下線，即使沒有充分畫出皺褶，也能看得出是襯衫，所以首先要掌握這些部分的畫法。

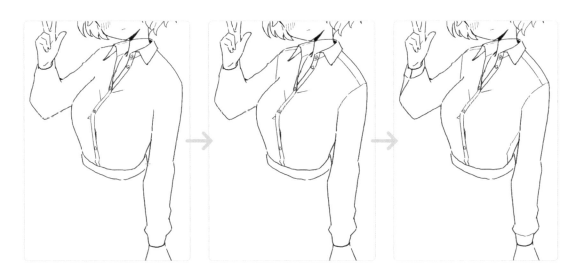

1-5 畫皺褶

皺褶大致可以分成3種:「繃緊的皺褶」、「重疊的皺褶」、「鬆弛的皺褶」。
像襯衫一樣布料較薄的衣服,重點就是畫出很多細小的皺褶。

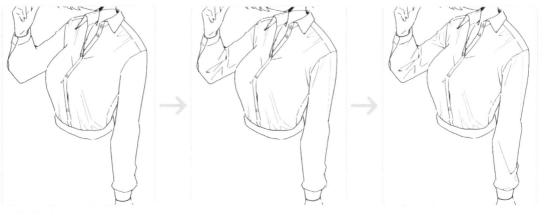

繃緊的皺褶

襯衫衣襬往內紮時,布會被隆起的
胸部拉扯,在腹部形成繃緊的皺
褶,肩部的縫線也會往胸部方向形
成皺褶,要畫成淺淺的直線。

重疊的皺褶

手臂彎曲的部分、腋下,都會形成
重疊的皺褶,這是布料堆疊彎折
形成的皺褶,所以會出現深深的陰
影,要用比繃緊的皺褶更深的線條
來畫。

垂墜的皺褶

袖口處的布往下垂、被重力拉扯,
於是形成寬鬆下墜的皺褶,這並不
是太深的皺褶,所以要用平緩的淡
淡曲線來畫。

1-6 祕技!注意皺褶形成的三角形

實際的皺褶未必會形成這種三角形,但是畫皺褶時注意呈現出三角形,就能畫出插畫式的漂亮
皺褶。

手臂彎曲的部分、袖
口、衣襬處繃緊的皺
褶,也要注重畫出三
角形。

2 畫連帽衫的皺褶

2-1 拍照片

如果可以的話，這裡也要拍照片。

無論如何都想看看女性體型形成的皺褶，或想實際找人穿女裝確認一下時，也可以用服飾店的假人模型試穿，這個作法非常實用，如果各位有空間放假人模型，或許可以考慮看看。

2-2 畫帽子

連帽衫的重點在於帽子，這個部分會有布料堆疊形成的「重疊皺褶」，要仔細觀察照片來畫。
只要參考照片多練習畫幾次，就能掌握某種程度的皺褶規則，這樣不必每次都參考照片，就會知道「帽子的部分會形成兩段折疊，形成鬆弛的深刻皺褶」，並畫出來。

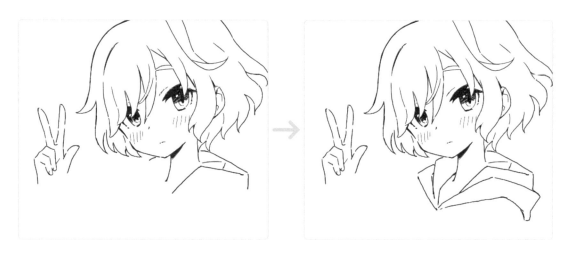

2-3　畫出寬鬆感

連帽衫這種厚布料比較寬鬆，很少有拉扯的部分，所以不太會形成繃緊的皺褶。要注意畫成蓬鬆的曲線。

2-4　畫出衣服的接縫

連帽衫也要畫出衣服的接縫，也就是布料與布料相連的界線，前身和袖子的接縫要清楚畫出來。連帽衫雖然皺褶少，但接縫的線非常明顯，只要畫出這個部分，就能增加質感，帽繩也要記得畫出來。

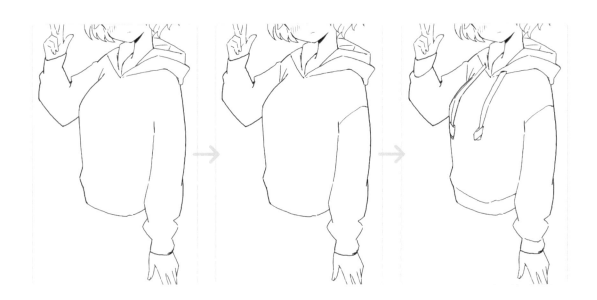

2-5　畫出皺褶

連帽衫不太會形成繃緊的皺褶，因此，要先畫在手臂彎曲處形成的重疊皺褶，連帽衫的重疊皺褶會形成比襯衫更深的陰影。

接下來要畫腋下形成的皺褶，這裡也要參考照片來畫，要注意畫出三角形，或是兩個三角形連成的菱形。

此外，也要在衣襬處畫出因為重力而在下方形成的垂墜皺褶，要是畫太多皺褶，會讓布料顯得很薄。畫出衣服邊緣，就能表現出厚布料鬆弛的質感。

還有袖口也會形成垂墜的皺褶，要畫出布料下垂形成的淺淺皺褶。

畫出手臂處的重疊皺褶

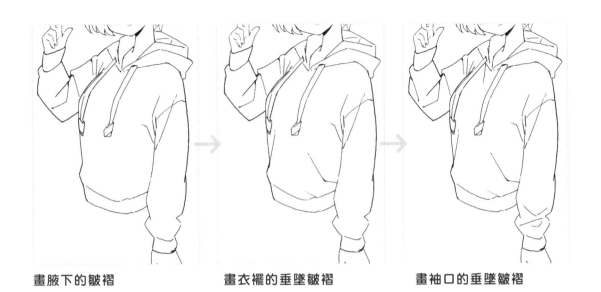

畫腋下的皺褶　　　　　　畫衣襬的垂墜皺褶　　　　　　畫袖口的垂墜皺褶

用寫實的畫風畫衣服皺褶時，重點是不要太在意皺褶的規則，不能只靠記憶來畫，就連我也沒有牢記很多固定的皺褶樣式，每一次都會自己拍照、收集資料後再畫。儘管腦海裡記得很多種皺褶，也要根據自己收集到的照片和資料，再決定要參考哪一份資料。這種對事物的發現和運用的靈活度，在畫服裝皺褶這類隨機形成的線條時非常重要。

完成襯衫的皺褶！

完成連帽衫的皺褶！

3 — 畫有褶邊的衣服皺褶

3-1 畫基本的衣服部分

這裡順便介紹帶有褶邊的衣服皺褶。

首先要意識到前面介紹過的皺褶重點、繃緊的皺褶、重疊的皺褶、垂墜的皺褶，畫出基本的衣服部分。

3-2 畫頭飾

關於褶邊的畫法，先從簡單的頭飾說起。

畫出褶邊根部的髮箍線條。

新增圖層，用藍線畫出輔助線。

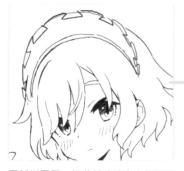

再新增圖層，沿著輔助線畫出輕飄飄的褶邊部分。

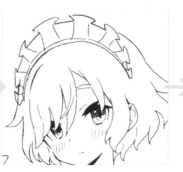

注意畫出褶邊朝根部方向形成的三角形線條。

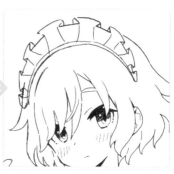

背面露出的部分也要畫線，呈現出立體感。

3-3　畫肩頭的褶邊

肩頭的褶邊畫法基本上和頭飾相同。

新增圖層，用藍色畫輔助線。

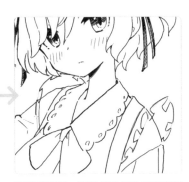

再新增圖層，沿著輔助線畫出輕飄飄的褶邊部分。

背面
看得見的部分
也要畫喔！

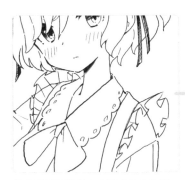

注意褶邊往根部方向形成的三角形，畫出皺褶。

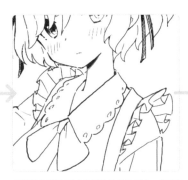

摺邊背面露出的部分也要畫線，這樣就完成了！

重點整理

牢記皺褶的種類和特徵

- 皺褶大致分為3種：繃緊的皺褶、重疊的皺褶、垂墜的皺褶。
- 畫皺褶時要注意呈現出三角形。
- 薄衣服的重點是要畫出許多細小的皺褶。
- 厚衣服的皺褶少，但要確實畫出布料的接縫。
- 摺邊只要畫出背面露出的部分，就能呈現出立體感。

05

衣服的自然皺褶與
怪異皺褶的差別

角色的服裝皺褶畫得好的圖畫不僅漂亮，角色看起來也會栩栩如生，
要完美呈現服裝，重點就在皺褶的畫法，這裡就來解說自然的皺褶與
怪異的皺褶。

1 — 什麼是怪異的皺褶

如果你想知道怎樣才能畫得好，就需要先知道怎麼
畫會顯得拙劣，然後反其道而行！這是我個人的
理論。

這裡也會介紹讓圖畫看起來很糟糕的皺褶範例，以
及解決方法。

首先來畫臉，如果角色本身沒有畫好，就很難判斷
皺褶到底畫得對不對，所以先畫出角色，做好初步
的準備。

畫好臉之後就可以畫衣服了，但是像右圖這種皺
褶，就是怪異的皺褶。

「想要表現布料的柔軟，那就在手臂處畫點皺褶。
角色是坐姿，所以要在腹部畫出許多皺褶。空白太
多顯得有點冷清，那就畫上皺褶好了。」

「只要在應該會有皺褶的地方畫皺褶，就很像一回
事了。」如果單憑這種想像來畫，那畫出來的皺褶
就不會漂亮。

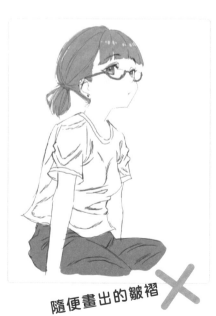

隨便畫出的皺褶 ✕

2 ── 漂亮皺褶的畫法

2-1 畫出身體的曲線

畫出漂亮服裝皺褶的訣竅，就是畫出衣服裡面的身體。
哪個部位會形成什麼樣的皺褶，會受到身形和姿勢的影響，很難不考慮這些就畫出自然的皺褶。
雖說要先畫身體，但不需要畫得太詳細。
只要畫到自己能夠掌握身形和姿勢的程度就夠了，也可以依照自己的需求用灰階上色，上灰階色後會比較容易把人體視為塊狀，在畫衣服的時候能夠幫助想像。

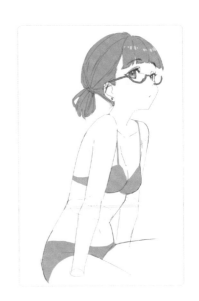

2-2 注重結構來畫

將畫了身體的圖層設為半透明，往上新增圖層來畫衣服。

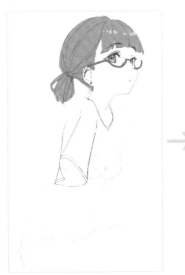 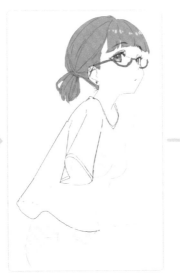 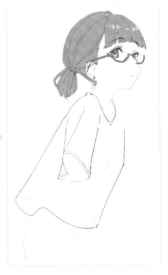

畫衣領、右手的袖子和皺褶，用讓身體穿上衣服的感覺來決定線條，袖口的剖面要環繞著手臂，畫出從袖子延伸到肩膀的皺褶。

由於角色的姿勢稍微往前傾，所以背部的布料不會緊貼身體，要畫出空間感。畫衣襬時，要用淡淡的線條畫出往後繞的剖面線，才能營造出立體感。

讓布料緊貼著胸部頂點，並在腹部保留空間。剛開始不要注重畫出小皺褶，畫出簡單的線條即可。

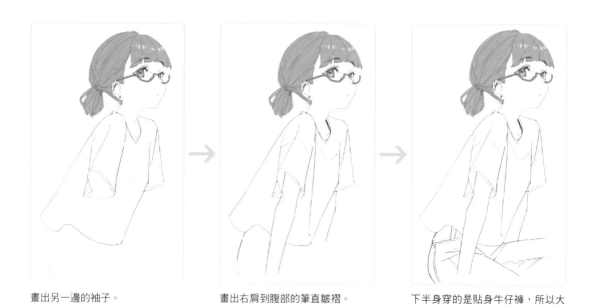

畫出另一邊的袖子。

畫出右肩到腹部的筆直皺褶。

下半身穿的是貼身牛仔褲,所以大腿處的皺褶很少,只在腿根部畫出較深的皺褶。

整體上色後就完成了!

畫T恤的皺褶時最好注重畫成直線,看起來會比較乾淨,剛開始不要在意小皺褶,建議用簡單的線條來畫。根據布料的質感和厚度,用直線或曲線來畫衣服線條即可。

不要畫
太多皺褶
比較好看!

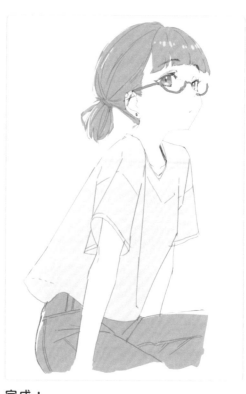

完成!

3 — 皺褶的種類

這裡來參照剛才畫好的圖，詳細解說畫皺褶的概念。

請大家回想一下P.114介紹的衣服皺褶基本知識，皺褶大致分為繃緊的皺褶、重疊的皺褶、垂墜的皺褶這3種，我們來看這些皺褶的種類，以及這些皺褶分別會出現在哪個部位。

3-1 繃緊的皺褶

身體凸出的部分會拉扯到布料，所以會形成繃緊的皺褶。這張圖裡的右邊袖口、右肩到腹部，都會形成繃緊的皺褶。從牛仔褲的接縫延伸出的線條，也是繃緊的皺褶。

3-2 重疊的皺褶

重疊的皺褶又可以稱作堆疊的皺褶，是布料折起形成的皺褶。這張圖畫面後方的腋下、前方手臂，這兩邊的線就是重疊的皺褶。腿根部形成的也是重疊的皺褶。

3-3 垂墜的皺褶

這張圖裡的垂墜皺褶較少，領口下方的線條就是布料鬆垂形成的垂墜皺褶。

先畫出衣服裡的身體曲線，再讓身體穿上衣服、並注意這3種皺褶，就能畫出漂亮的服裝皺褶了。尤其要注重緊繃的皺褶，才能表現出生動漂亮的皺褶。

4 看起來很糟糕的怪異皺褶範例

接下來解說的是，我個人覺得不太好看的皺褶，這些是漂亮的插畫中不該畫出的皺褶。相反地，想要表現俗氣時，也可以特意畫出這種皺褶。

平行的皺褶

平行、兩條以上重疊的皺褶會顯得很土氣，雖然實際上的確會形成這種皺褶，但是在講求畫面美觀時，可以違背一下現實，不要畫出來。

重複的皺褶

最好不要讓超出輪廓線外的皺褶重複出現，如果實在很想這樣畫，那就讓其中一道皺褶大一點，改善重複出現同一形狀的印象。

太多皺褶

皺褶太多會顯得有點髒，衣服看起來像是很久沒洗或是很臭，不知不覺中強調邋遢的質感。

應該有些人「看到空白就會想要設法填滿」，但沒有皺褶的部分，呈現的就是布料繃緊的狀態。特意保留沒有皺褶的部分，才能營造畫面的強弱，讓插畫的完稿程度更佳。

5 為皺褶上色時的注意事項

最後是在上色和上陰影時，需要注意的地方。

按照先前畫好的線條多加幾道小皺褶，只是徒增相同的資訊量，會讓插畫顯得很繁瑣。如果要畫得漂亮，就要注重用陰影呈現出大片的面。

例如，胸部以下是全部往下的面，就直接畫成陰影；腋下和袖子也是大面積，所以都畫成暗色調；腿是圓柱體，所以下方的面也大膽畫成暗色調，這樣就能營造出立體感。

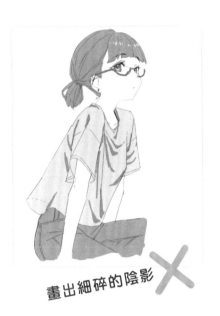

畫出細碎的陰影 ✕

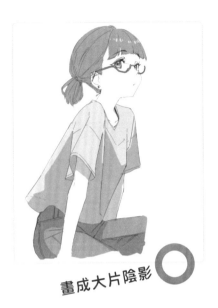

畫成大片陰影 ○

如果是簡單的畫風，這樣就算是完成了。想要更細膩地表現出布料的起伏時，可以參照下圖，疊上比既有的陰影色更淺一階的顏色，描繪出詳細的皺褶和布料起伏，就能表現細緻的質感。

完成！

Q. 畫線稿時推薦用什麼工具呢？

A. 描線時筆壓往往會不小心用力過猛，建議戴上護手套，
可以避免手太過疲勞。

掌握角色插畫的上色法

Chapter4要解說的是上色的基本工序，以及可以在上色的階段，提高插畫完成度的部分，例如眼睛的描繪、表情和頭髮的高光、陰影的畫法等等。這裡主要以動畫風格的上色法為準，介紹用陰影和筆刷表現的技巧。

01 讓圖畫更美麗的上色法

你擅長上色嗎？這裡要解說的是漂亮的上色方法，還會介紹如何讓不擅長上色的人，也能變得擅長的方法，提供給各位參考。

1 不失敗的上色步驟

首先來介紹上色的所有工序，將上色分成這些工序，其實非常重要。
即便是不擅長上色的人，只要按照這個步驟進行，就能畫出漂亮的插畫！
我們就來依序看下去吧。

這是我用右邊的工序上色的插畫。

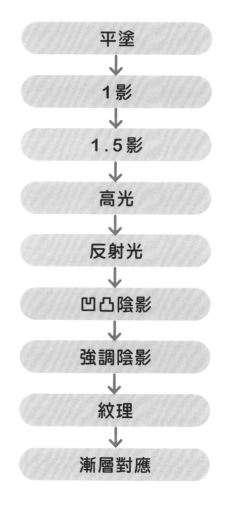

平塗
↓
1影
↓
1.5影
↓
高光
↓
反射光
↓
凹凸陰影
↓
強調陰影
↓
紋理
↓
漸層對應

② 平塗

首先來畫線稿，關於線稿的畫法，請參照 Chapter 3 的詳細解說。

這一節是用 Photoshop 來講解。

先平塗每一個色面作為底色，建議**按照顏色來區分圖層**，後面只需要選擇膚色的時候，就能當作遮色片來使用了。

這一步不需要特別在意陰影，快速填色就好。

重點在於**顏色要稍微塗到線稿下面**。

如果用「油漆桶」工具填色，就會像左下圖一樣塗不到線條下面。

因此，要用「魔術棒」工具，並勾選「取樣全部圖層」。選取色面後，在選單列的「選取」＞「修改」＞「擴張」，設定為「2像素」。接著從選單列的「編輯」＞「填滿」，就能連線條下面的空隙都塗滿了。

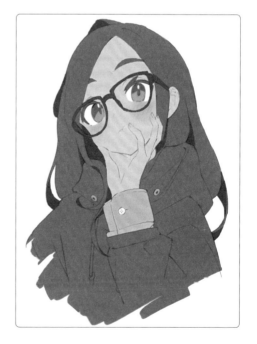

點選「魔術棒」工具並勾選「取樣全部圖層」，就能在選取平塗圖層的狀態下建立選取範圍。

不過，這個做法還是可能會出現空隙，導致背景露出來，如果想要把顏色上得更整齊，可以先打底。
打底的方法很簡單，在「上色」群組下方新增圖層。

用「魔術棒工具」選取線稿外側的區域後，在選單列的「選取」＞「修改」＞「擴張」，設定為1～2像素。

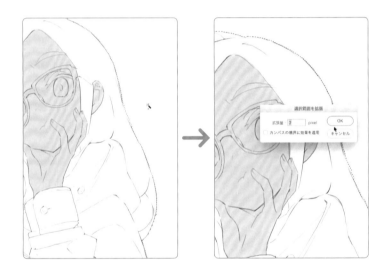

接著反轉選取範圍，在選單列的「選取」裡選擇「反轉」，這樣就會變成選取線稿內側的所有區域。
這時可以直接填色。

好了，這樣就打底完成，線稿內側就不會露出背景了，頭髮和衣服也用一樣的方法平塗。

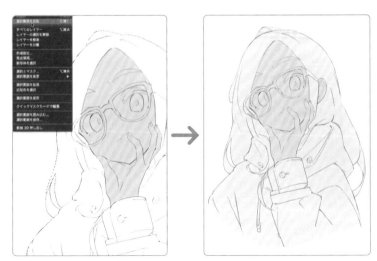

請在選單列的「選取」裡，選擇「反轉」。

在選取了線稿內側所有區域的狀態下，開始填色。

③ — 1影

接下來要畫1影。

1影的正統畫法是直接畫在平塗的色面上，不過這裡要介紹更簡單省事的方法。

複製剛才畫好的「上色」和「線稿」圖層，將它們合併起來（Com或Ctrl＋E）。在合併後的圖層按住Com（或Ctrl）＋點選圖像部分，就能建立角色輪廓的選取範圍。

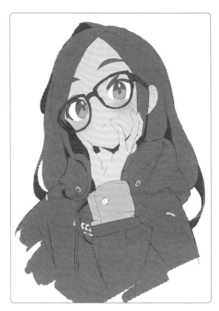

建立角色輪廓的選取範圍。

複製「上色」和「線稿」的圖層後合併。

在合併後的圖層按住Com（或Ctrl）＋點選圖像部分。

接著用「圖層」面板下面的按鈕建立新群組，再按「增加圖層遮色片」，將圖層遮色片套用在這個群組。這麼一來，凡是在這個圖層群組裡新增的圖層，描繪範圍都僅限於角色輪廓內。

我們就使用這個來畫角色身上的陰影。

左邊是「增加圖層遮色片」按鈕，右邊是「新增群組」按鈕。

剛才的圖層命名為「1影」，混合模式設定為「色彩增值」。

陰影色選擇普通的紅灰色。

接著用「圓筆刷」（我的筆刷設定可參照 P.92～93）為角色整體畫出陰影，一開始先上大片的陰影。

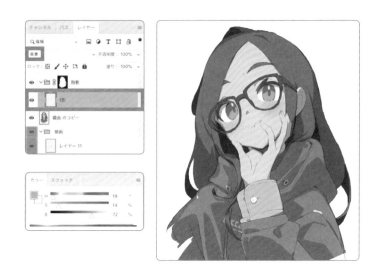

上完陰影後，如果「想要讓肌膚的陰影亮一點」，可以在選單列的「影像」>「調整」裡叫出「色相・彩度」面板（Mac快捷鍵為Com＋U，Win快捷鍵為Ctrl＋U），依自己的喜好用滑桿調整顏色。

在平塗膚色圖層按住Com（Ctrl）鍵＋點選圖像部份，建立選取範圍。

在選取1影圖層的狀態下按Com（Ctrl）＋U。

用滑桿調整顏色，其他部分也可以用同樣的方法調整色調。

④ 1.5影

接下來是我自創的1.5影工序手法。

在前面的「1影」圖層上新增「色彩增值」模式圖層，命名為「1.5影」，然後選擇明亮的藍紫色，疊畫出1.5影。

畫1.5影的訣竅是**要塗在比1影稍微偏內側的地方**，這樣可以為動畫風格的色塊增添柔和的質感，畫出簡單卻有深度的感覺。

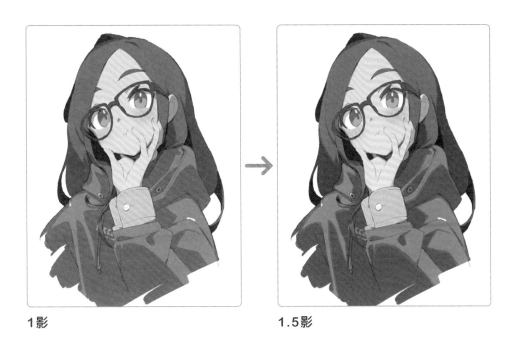

1影 1.5影

1.5影基本上要統一用相同的色調，如此一來，就能**讓角色整體有一致性。重點是不要像2影一樣增加太多色面**，雖然也有增加色面的做法，但會讓畫風太過豔麗，要多加注意。

5 高光

接著來畫高光。
高光基本上畫在同一個圖層。

新增高光用的圖層，混合模式設定為「實光」，如果選擇太亮的顏色會導致過曝，所以建議用偏暗的灰色。

用「圓筆刷」來畫高光，需要畫出大片高光的地方就是頭髮。只要為頭髮畫出高光，就非常引人注目。其他需要畫高光的重點部分就是「硬物」，高光的作用，是幫有彈性或是光滑的東西增添質感。在這張圖裡，就是畫在眼鏡和鈕釦的邊緣。

反之，不加高光的部分可以表現出柔軟的質地，所以按照「軟」、「硬」的觀點來畫高光，就能呈現不同的質感。

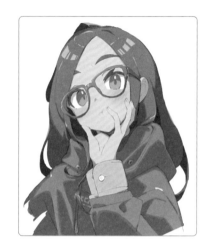

6 — 反射光

接著要畫反射光，新增圖層，接著混合模式設定為「柔光」。
高光和反射光的光源不同，高光是由上照下來的光，反射光是從下方反射上來的光。所以，反射光基本上是畫在角色陰影部分的下面，像是托起陰影的感覺。顏色不必選太強烈的色調，筆刷則是照樣繼續使用「圓筆刷」。

重點在於選色，根據背景的配色來選擇反射光的顏色，就能展現出這是一幅能令人感受到背景的「畫」。例如用綠色來畫反射光，可以讓人聯想到「角色身在大自然豐饒的綠意之中」；用藍色來畫，可以讓人聯想到「角色可能佇立在水邊」。如果實際畫出這些背景，效果會更好。

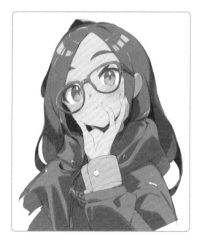

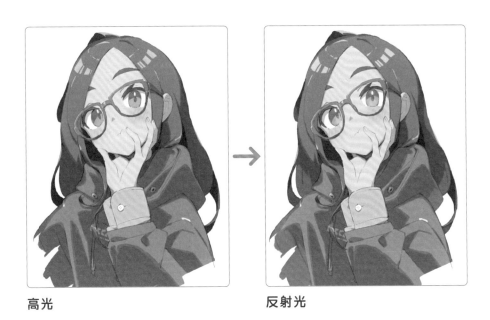

高光　　　　　　　　　　　反射光

⑦ 凹凸的陰影

接下來要介紹可以提高插畫完成度的方法。

新增兩個圖層，第一個命名為「凸」，第二個命名
為「凹」。「凸」的混合模式設為「實光」，「凹」的
混合模式設為「色彩增值」。

用模糊質感較強的筆刷畫出淡淡的陰影，畫出在1
影和高光的工序裡沒能畫出來的詳細凹凸質感。在
凸圖層強調明亮隆起的形狀，在凹圖層則是強調暗
沉凹陷的形狀。

顏色要選擇比1影更淡的淺色，最好選擇接近白色
的偏灰膚色。

重點是不要畫得太過火，因為1影和1.5影已經確
定了整體色彩的均衡度，所以要畫得比前面的陰影
稍弱。

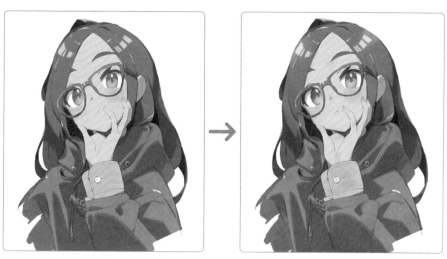

畫出反射光的狀態　　　　　　　加入凹凸陰影的狀態

⑧ — 強調陰影

接著加上漸層，作為陰影最後的收尾。

新增兩個圖層，一個命名為「影漸層」，並
設定為「色彩增值」模式，另一個則命名為
「光漸層」並設定為「覆蓋」模式。

使用降低不透明度的「圓筆刷」，在靠近光
源的部分用「光漸層」圖層提亮，遠離光源
的部分則是用「影漸層」圖層調暗，這樣更
能強調立體感，讓插圖更加醒目。

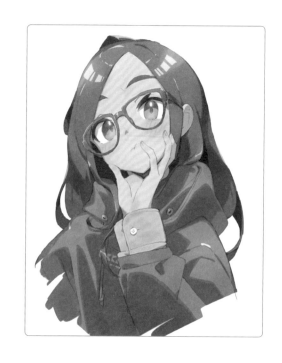

9 紋理

這一步要做的是增加紋理，**增加紋理可以提高插畫的密度。**
這裡使用右邊的繪圖紙紋理，在網路上的「免費素材庫」可以
找到很多紋理圖片，記得選用沒有著作權問題的素材。

在紋理圖片上新增「色彩增值」模式圖層，填滿灰色，然後將這個圖層移到上面，
按住Com（或Ctrl）＋點選陰影圖層群組的圖像部分。在選取紋理圖層的狀態下按「增加圖層遮
色片」，混合模式設為「覆蓋」或「柔光」，這樣就能增加紋理的質感了。

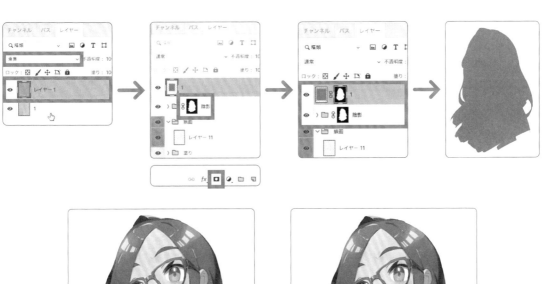

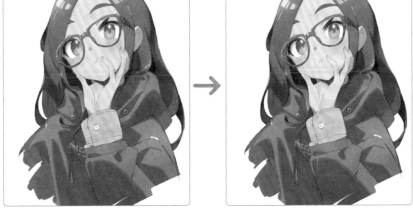

增加質感前　　　　　　　增加質感後

⑩ 漸層對應

最後要介紹的是漸層對應，這個
方法可以提高插畫的一致性。

首先用「圖層面板」下方的按鈕
新增「漸層對應」圖層，點選橫
式的漸層色條，就會出現「漸層
設定」面板。

套用自己喜歡的漸層對應色彩。

接著，請將漸層對應圖層的混
合模式，設為「柔光」，並降低
「不透明度」。

這樣就為整張圖套用淡淡的漸層對應，變成具有一致性的時髦印象。

如果提高「不透明度」，顯示出強烈的漸層對應色彩，就會加強成品的一致性；降低「不透明度」，展現原本的色調，成品則是會顯得比較自然。

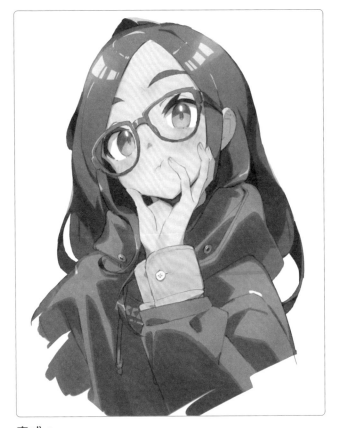

完成！

重點整理

讓圖畫更美麗的上色重點

平塗	按照顏色區分圖層，將顏色塗滿到線條下方。
1影	建立「色彩增值」圖層，畫上大片陰影。
1.5影	建立「色彩增值」圖層，畫在比1影稍偏內側之處，只用單色。
高光	建立「實光」圖層，畫在頭髮和堅硬質感的部分。
反射光	建立「柔光」圖層，畫上迎合背景的顏色。
凹凸的陰影	凹在「色彩增值」圖層、凸在「實光」圖層，詳細畫出陰影。
強調陰影	用加上光影漸層的感覺來畫，營造出立體感。
紋理	將紋理圖片套用在插畫上，增加資訊量。
漸層對應	提高色彩的一致性和時髦印象。

02

把臉畫得更可愛的魔法

這是 Chapter 1 畫的田中插畫的進階篇，介紹在上色的程序中把臉畫得更可愛，宛如魔法般的方法。

1 — 頭髮的魔法

1-1 修改瀏海的分量

瀏海的印象會直接影響到角色的可愛程度，即使已經完稿了，只要再修改一下瀏海的比例，就能瞬間讓角色變得更可愛。

田中的魅力在於「愛逞強的外表下，有著像是膽怯小動物般的可愛個性」。如果像右圖一樣露出較多額頭，就會表現出「大喇喇的性格」，背離了原本要表現的角色特性。這種矛盾會減弱可愛的程度，所以要調整。

讓髮際線往下降，頭頂稍微往後移，就能增加瀏海的分量，展現出田中有點膽小的可愛氣質
重點是要特意讓頭髮蓋到眼睛上方，這樣才能強調她畏縮的個性。
另外還可以用瀏海披蓋眼睛，表現出她內心隱藏祕密的神祕感，或是魅惑的氣息。

(1-2) 畫出髮梢的韻味

將披蓋到臉頰的側髮髮束分開，並且為髮梢加點變化，就能強調角色的存在感。

想讓角色顯得臉小時，特意將側髮畫得靠近臉內側會更有效果。這樣不會讓臉的面積顯得鬆垮，一下就把觀看者的目光吸引到臉部中心，可以直接表現出角色的可愛。尤其是偏向展現臉龐的胸像插畫，這個調整手法的效果非常好。

(1-3) 增加質感（陰影）

質感也是很重要的元素，要表現質感，就要畫出陰影。

瀏海的高光會直接影響到臉部的可愛程度，畫高光的位置不要太高。

此外，在與眼睛等高位置的瀏海畫出高光，也很有效果。高光會發揮集中線的功用，讓人自然被角色的眼瞳吸引。

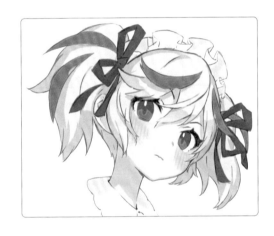

高光畫得太高，觀看者的視線就不會看向角色的眼睛，導致在看到插畫時覺得「可愛」的感動大打折扣，重心上移也會造成臉長、成熟的印象，這個手法不適合用來表現田中「外表比實際年齡更小」的可愛。

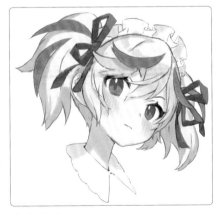

高光在上面

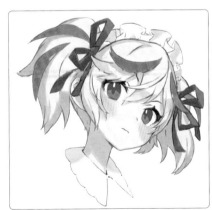

高光與眼睛等高

2 — 眼睛的魔法

2-1 調整睫毛

針對睫毛，可以施加讓角色更可愛的魔法。
最重要的是，如何讓觀看者的視線聚集在角
色的眼睛，所以各位一定要掌握這裡所介紹
的，調整色彩和形狀細節的方法。
首先是我的插畫中最常用的，在眼尾畫上
紅色的方法。新增混合模式設定為「實光」
的圖層，接著用「圓筆刷」畫出淡淡的紅
色，這樣雙眼會更有生氣，讓角色看起來栩
栩如生。

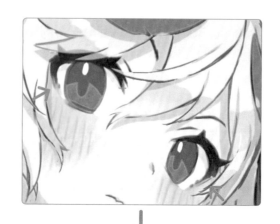

在同一個圖層上，選擇淺膚色，用「圓筆
刷」將眼頭稍微淡化一點，也很有效果。
淡化眼頭可以讓重心移到眼睛的中心，強調
眼睛中央和瞳孔的部分。

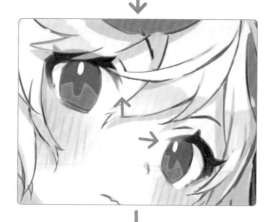

另外，睫毛的中央也要做細微的調整，雖然
實際上並沒有這種現象，不過這裡要讓睫毛
的中央反射眼睛的色彩。

田中的瞳孔是鮮豔的洋紅色，所以在睫毛上
畫出淡淡的洋紅色漸層，再疊上淺淺的睫毛
線條，避免漸層過於浮在表面。

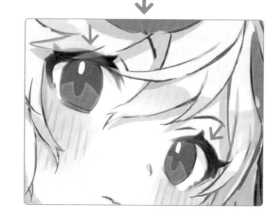

2-2 細畫瞳孔的高光

細膩描繪瞳孔的高光，可以襯托出角色的可愛。

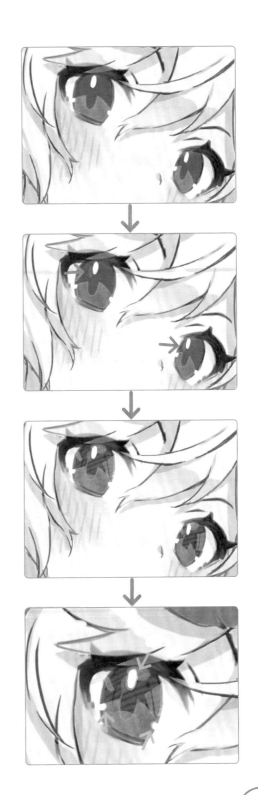

首先畫出**純白的高光**，畫越多白色高光，瞳孔就會越閃亮。新增高光專用的圖層，用「圓筆刷」來畫。

在瞳孔左右加入小高光，讓眼神更強而有力。

接著是我的插畫中常用的**第二高光**，新增圖層後，用比瞳孔稍微深一點的顏色畫在中央高光附近，強加眼睛的印象。

然後是畫**反光**。

使用比高光淡的顏色，在眼睛表面畫出反光，可以增添眼睛水亮的感覺，營造出像寶石般耀眼的印象。

反光最好要弱一點，所以建議新增「柔光」模式的圖層，用「圓筆刷」來畫。

另外還要多一道工夫，這一點很重要！在最強烈的**純白高光周圍，畫出明亮高彩度的顏色**。

新增設定為「實光」模式的圖層，用「圓筆刷」為高光描邊來強調高光，如此一來，就能為眼睛增加會不經意吸引人的強烈光輝。

操控印象值

最後我們來為這張插畫，施一道強烈的魔法。

請看下面兩張圖，你發現它們有什麼差別了嗎？

就是角色的左眼（畫面右邊）比右眼（畫面左邊）大，如果按照遠近法，左眼應該會顯得比右眼小，但你是不是覺得把左眼畫大一點會更有魅力呢？

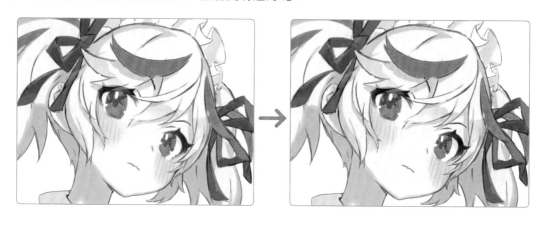

我認為這個和「印象值」有很大的關聯，順便一提，「印象值」是我自創的說法。

當我們從正面將一張臉分成左右來看待時，把右眼和左眼的印象強度轉化成數值，就稱作印象值。

例如右邊的圖，從正面看左右眼都一樣大，所以印象值是「50：50」。

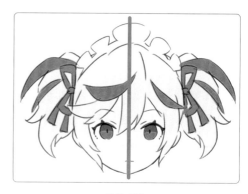

50:50

不過擺出角度以後，角色左眼呈現的面積減少，印象值變成約「60：40」。素描來說這樣很自然，但總覺得印象好像差了一點。

為什麼在素描上的正確畫法會讓人覺得有所不足呢？這只是我個人的猜測，可能是因為不論什麼角度，人都比較偏好左右臉的印象值保持在均等的狀態。

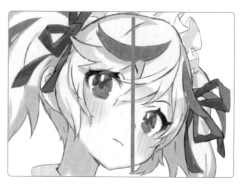

60:40

因此，我們要來操控印象值。

將印象值是「60：40」的眼睛比例，調整成在素描上並不正確的「50：50」。

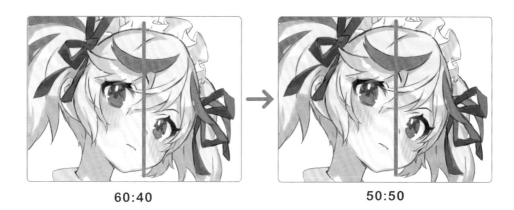

60:40　　　　　　　　　　50:50

印象值的操控要是做得太誇張，用來表現角色自然的氛圍，或是搞錯用法，都會導致插畫變得怪異。另外，這個技巧未必適合每個角色的特性，所以使用時要多加注意，不過學起來也沒有損失。

重點整理

如何把臉畫得更可愛

如果要把臉畫得更可愛，需要注意下列6個重點。

調整瀏海的分量

畫出髮梢的變化

在瀏海畫出高光

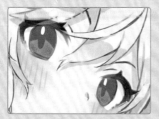

局部調整睫毛的顏色和濃度

在瞳孔畫出多種高光

操控印象值

03 完全版！可愛的眼睛畫法

眼睛的畫法，足以決定你是否能成為人氣繪師的一大要素，說是「稱霸眼睛畫法的人就能稱霸角色！」也不為過。這裡就聚焦在眼睛的畫法，介紹我個人畫眼睛的技巧！

1 眼睛的畫法（基礎篇）

1-1 畫草稿

剛開始不必描繪得太詳細，用「塑造表情」的心態來畫非常重要。是要畫含笑的眼睛還是哭泣的眼睛，是悲傷還是憤怒，在這個階段依照想像畫出其中的韻味。

另外，我們也參照下面兩張圖，來復習一下眼睛的構造和名稱吧。

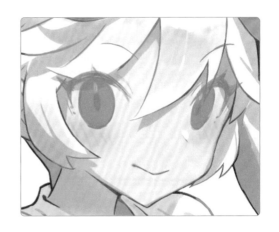

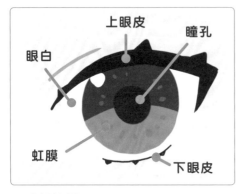

眼睛部位圖

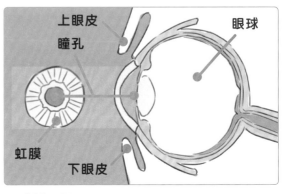

眼球剖面圖

眼球

畫眼睛時要意識到它是球體。

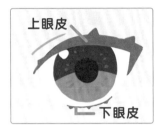 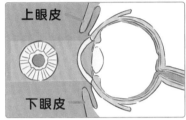

上眼皮・下眼皮

在插畫裡會用睫毛根部的眼線
來表現眼皮。

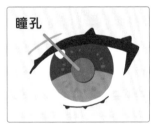 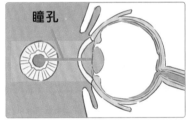

瞳孔

中央的黑點就是瞳孔。

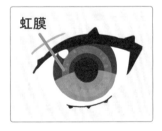 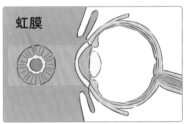

虹膜

瞳孔周圍有虹膜。

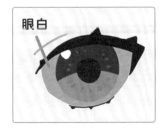

眼白

眼白的部分比各位想像的更重
要，要記住，它與表情的塑造
有密切的關聯。

眼睛的構造上還有其他更詳細的名稱，不過只要至少記住這5個，應該就能畫好
插畫了。

1-2 畫眼皮（睫毛）

降低草稿圖層的不透明度，往上新增畫睫毛用的圖層。

睫毛是會深入影響畫風和作者特性的部分。

例如睫毛畫得細，畫風就會變得清新，算是屬於適合少年漫畫的畫風，適用於想把重心放在塑造表情的時候。

反之，睫毛畫得又粗又濃，會比較偏向插畫的風格。如果想要用一張圖製造視覺衝擊，仔細描繪睫毛會很有效果。

這裡要用偏向插畫的方式來畫，用又粗又深的線條畫出睫毛。

 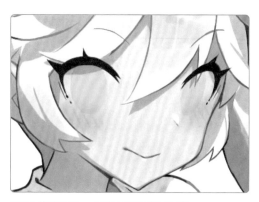

睫毛畫得細→畫風清新　　　　　　睫毛畫得粗→偏向插畫的風格

1-3 畫眼黑和眼白

塗上眼黑和眼白的顏色，從這裡開始，每一個部分都要開新圖層來畫。

眼黑和眼白的大小比例，與角色的印象塑造有密切的關聯。而草稿階段畫出的眼睛印象，容易在上色後變得完全不一樣，這大多也是因為眼黑和眼白的比例問題，所以最好及早上色，檢查比例是否適當。

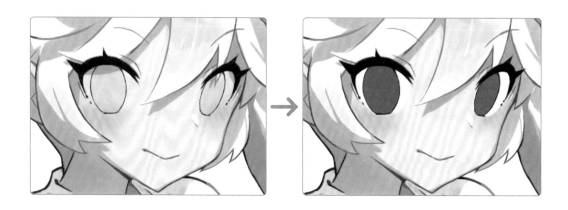

重點在於眼白的面積。

眼白的面積大，會營造出活力充沛的印象，但是太大卻會顯得很可怕。

而眼黑畫得較大，可以營造出水靈可愛的印象，但這樣會減少眼白的面積，不易表現出角色的情感，要多加注意。

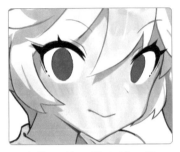

眼白的面積＝越大越可怕

眼黑較大＝可愛
但不容易表現出情感

1-4 畫瞳孔

畫瞳孔時，一定要注意的重點就是大小。

我認為瞳孔小適合塑造「冷酷印象」的角色，瞳孔大則適合塑造「可愛印象」的角色。各位可以按照這個觀點，來決定怎麼畫瞳孔。

用小圓點表現瞳孔的畫風

在小圓點外添加漸層的畫風

大瞳孔的畫風

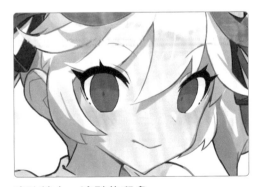

瞳孔較小→冷酷的印象

瞳孔較大→可愛的印象

畫高光

在畫出高光的那一瞬間，感覺就像是為角色賦予生命般，高光可以說是和角色的生命一樣重要的部分，所以一定要掌握它的畫法！

重點在於畫高光的位置和大小，這裡介紹4種高光的類型。

例1

畫在斜上方

這是最典型的畫法，可以營造出活力十足的氣質，是大多數人都會喜歡的畫風。但另一方面，這也是長久以來慣用的手法，可能會給人有點古板的感覺。

例2
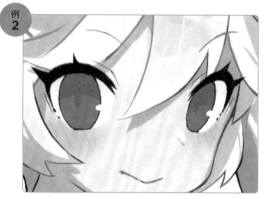

畫在旁邊

高光畫在旁邊，可以稍微緩和眼神的力道。例如冷靜沉著的角色、注重寧靜氣氛的畫風，都適用這種效果的高光。

例3
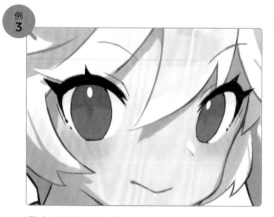

畫在瞳孔正上方

可以強調精力充沛又活潑的印象，將高光畫在眼黑的上方，可以營造出角色的視線直接對上觀看者的感覺。

例4
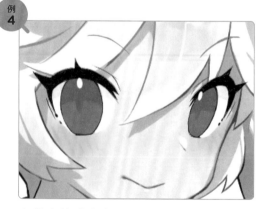

齋藤直葵式高光

特意畫在睫毛上的高光違反物理原則，但這就是「齋藤直葵式高光」！是可以加強眼神力道，讓目光往上拋射的眼睛。

1-6　畫出第二高光

第二高光，大概是在最近10年才出現的概念。

第二高光是除了高光以外，特意讓其他繽紛的色彩倒映在眼球，強化眼睛印象的手法。用明度低於高光的高彩度顏色來畫，可以畫出印象更深刻的眼睛。

重點在於要有意識地運用補色對比，例如角色原本是藍色眼睛，第二高光就選用截然相反的紅色，才會讓人驚豔。

第二高光的位置跟數量和高光一樣，在上面畫多一點，營造出活潑強烈的印象；在下方畫少一點，可以形成增色的效果。

要是第二高光畫得太明顯，會讓畫風變得很花俏，最好衡量色彩的平衡度，找出適合自己的第二高光畫法。

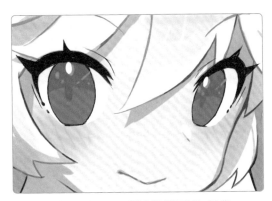 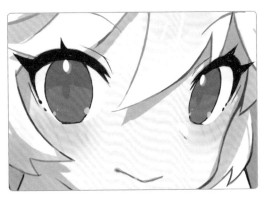

上面畫多一點，呈現活潑強烈的印象　　　　下方畫少一點，可以形成增色的效果

1-7　畫瞳孔

這裡所謂的瞳孔，是如右圖所示的虹膜部分，下一頁會解說瞳孔的畫法。

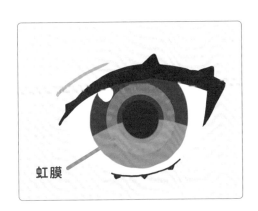

虹膜

我的瞳孔畫法相對較為簡單。
首先在瞳孔上面畫深色，來表現落在眼睛
上的陰影，下面則是畫亮色。

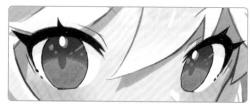

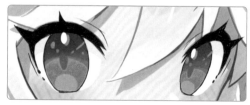

在瞳孔外圍描出一圈細線。

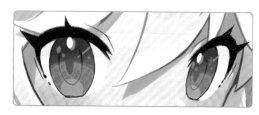

為剛才畫出的線加上間隙，用來表現從瞳
孔放射出來的虹膜質感。

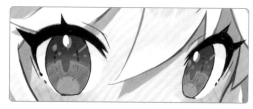

只畫這些還感覺不出瞳孔的水潤，所以要
加上漸層。新增「實光」模式的圖層，讓
瞳孔下半部像是發亮般畫出淡淡的光，

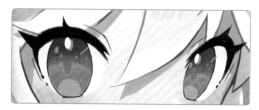

接著新增「色彩增值」模式的圖層，在瞳
孔上半部畫出陰影的質感，這樣可以讓畫
風更有吸引力。

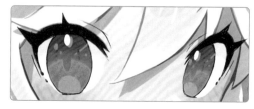

接著要為瞳孔增加水潤質感，新增「柔
光」模式的圖層，畫出瞳孔上的反射光。
反射光畫得越多，瞳孔會顯得更加閃亮。

1-8 畫睫毛

最後再多描繪一下睫毛，就能畫出更有魅力的眼睛。

我常用的方法在 P.142 也介紹過，就是在眼尾畫上紅色。另外，眼頭處稍微加點膚色，也能使角色的印象更柔和。

像漫畫一樣只用黑色線條來畫睫毛，會顯得有點生硬；如果能像這樣添加色彩的變化，就能以插畫的方式，畫出不同於漫畫的水潤感。想要提升插畫的吸引力時，這項作業相當重要。

在眼尾畫上紅色

在眼頭稍微加點膚色

這樣就完成了！
到目前為止都是基本的眼睛畫法，但這就是完全版了！
後面會再介紹其他版本的畫法。
以這個畫法為基礎，只要更動部分細節，就能畫出下一頁的眼睛類型。

完成！

2 — 眼睛畫法的版本

2-1 模糊輪廓

首先是將眼黑的輪廓模糊處理的版本。

比起精神充沛的活潑印象，更想表現美麗夢幻的印象時，像右圖一樣將眼黑的輪廓模糊處理，效果就出來了。用降低不透明度的「圓筆刷」、「噴槍」，或有模糊質感的「橡皮擦」工具，刷在輪廓邊緣，做模糊處理。

可以利用眼黑的模糊程度，以及是否要在眼黑的輪廓部分，描上更深一階的顏色，來操控印象。

如果將輪廓模糊到看不清線條，就會降低插畫的吸睛度，營造出比較唯美纖細的印象。如果在輪廓描上黑色，就能保留插畫吸睛度，又能營造出美麗的印象。

模糊樣式1

模糊樣式2

2-2 礦石型

這是畫上像礦石般的銳利線條，用來表現虹膜的畫法，想要加強冷酷印象時，推薦使用這個畫法。

這個版本適合較小的瞳孔，比起可愛的畫風，想畫出帥氣的畫風時，用礦石型眼睛就對了。

不過，如果眼黑的色面全部都使用鮮豔色彩，會導致印象太過強烈，感覺很可怕。可以模糊處理眼黑的輪廓，或是調弱色彩，拿捏強度的平衡。

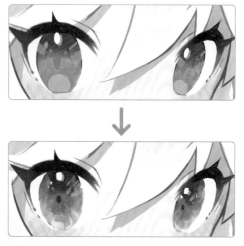

礦石型完成！

2-3 睫毛加工型

加工睫毛是左右畫風特性的重點，睫毛對繪師來說是很重要的特徵，足以分辨出這是誰的作品。

最簡單的手法，就是有沒有畫出下眼皮，畫出下眼皮可以提高插畫的衝擊力。

不太想要加強插畫的衝擊力時，也可以用圓點來表現睫毛。

畫出下眼皮

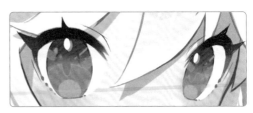

在眼尾用圓點來表現睫毛

我個人會在眼黑的正上方畫出瞳孔顏色的反光，以加強眼睛的印象。這個方法也能提高眼睛的印象、帶給觀看者視覺衝擊。

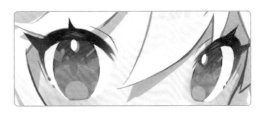

在眼黑正上方畫出瞳孔色彩

還有個稍微奇特的手法，就是讓眼白延伸到睫毛裡，這樣可以看出畫風非常獨特對吧。這種畫法跟實際的人眼大不相同，很難掌握調整的幅度，所以造成的視覺衝擊很大。如果能夠善加運用，會是個魅力十足的畫風。

此外，為眼皮添加色彩，可以讓插畫更顯得滋潤和魅惑。

眼皮（睫毛）的加工手法非常深奧，今後應該也會再出現新的加工樣式，各位只要仔細觀察睫毛的型態，肯定會得到有趣的發現！

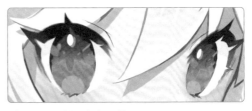

讓眼白延伸到睫毛內

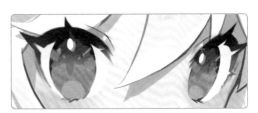

為眼皮增添色彩

寫實型

最後是寫實型。

封閉眼頭和眼尾的線條，並確實畫出陰影，描繪到接近實際的眼睛構造，這個手法特別適合頭身高的角色。

這張田中的插畫就是用寫實型的眼睛，怎麼樣？雖然還算適合，但畫起來可是相當棘手。

如果寫實型畫得順利，就能畫出非常漂亮的眼睛，不過最好還是要考慮到這個手法，和自己心目中的表現是否符合，再決定眼睛是要畫得偏寫實，還是偏插畫風格。

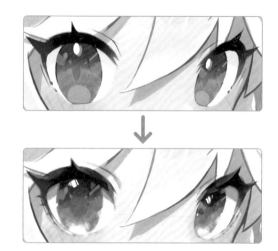

看見完成的插畫後，或許需要先調整眼睛在臉上的比例，才能畫這種眼睛樣式。

眼睛的畫法非常多元，很難一次全部吸收，各位可以多畫幾次，嘗試各種手法。

寫實型完成！

找出適合你筆下角色的眼睛吧！

重點整理

基本的眼睛畫法和其他版本

眼睛的畫法除了這裡介紹過的以外，還可以做其他加工。各位可以找看看哪一種眼睛畫法，適合自己想要表現的角色。

基本的眼睛

- 草稿不必畫得太詳細，注重畫出表情。
- 細睫毛適合清新的畫風，粗睫毛可以營造出衝擊力。
- 眼黑和眼白的比例關係到角色的印象塑造。
- 可以利用瞳孔的大小，分別為角色畫出可愛的印象或是冷酷的印象。
- 高光的位置和大小決定眼神的力道和角色印象。

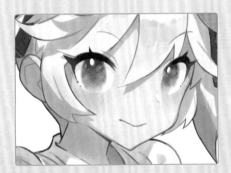

模糊輪廓

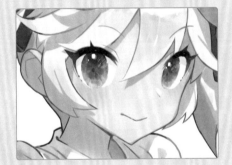

礦石型

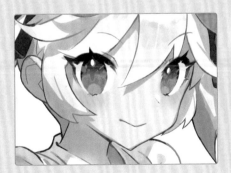

睫毛加工型

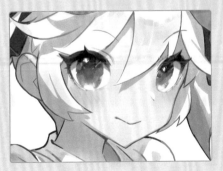

寫實型

04 不同表情的畫法

我想要畫生動的表情！可是每次都只畫得出一號表情⋯⋯這種人應該不少吧。這裡就參照基本的表情，來解說不同表情的畫法。

1 畫基本的表情

首先來畫最基本的表情，畫出帶點微笑的自然笑容。

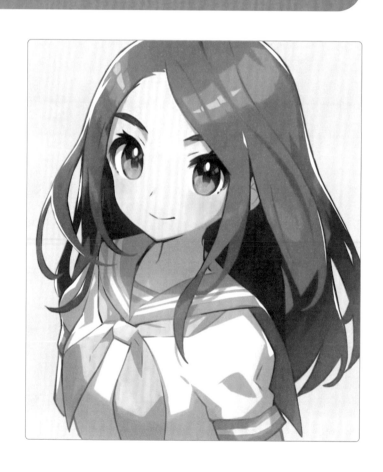

2 喜悅

2-1 嘴角上揚

最能表現出喜悅的部位是嘴巴，尤其是嘴角上揚。

讓嘴巴閉著、只有嘴角上揚也很不錯，不過如果想要展現出更多喜悅，張大嘴巴就能表現出最大程度的喜悅。

2-2 讓眼睛帶有笑意

眼睛要是沒有任何情緒，感覺會有點可怕，所以也要讓眼睛帶有笑意。重點在於眉毛、眼睛的高光、下眼皮的畫法。

眉毛往上抬、彎出弧度，就能強調眼睛的笑意了。

這時最好讓眼睛睜大，所以高光要畫大一點、讓眼睛閃閃發亮。

另外，將下眼皮稍微往上提，就能表現出微笑的表情。

③ ─ 悲傷

3-1 減弱眼神的力道

悲傷的表情和喜悅相反，表現方法是減弱眼神的力道，讓嘴角和眉尾下垂。從眼睛開始畫，會
比較容易畫出來。

首先是眉毛，眉尾要下垂，想要強調悲傷時，就在眉間畫出皺紋。

而且眼睛可以看出角色沒有精神，所以上眼皮要畫成接近平行。

如果想要更悲傷一點，可以減弱高光，或是直接刪除高光。

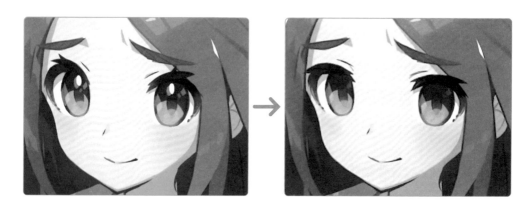

3-2 用嘴形表現出細膩的差異

悲傷的表情，會表現在嘴形的細膩差異上。

想要表現出極為悲傷的模樣時，嘴形要畫成ㄟ字。想要表現沮喪陰沉、嚴素認真的模樣，就畫
成面無表情。讓嘴形稍微帶點笑意，可以表現出自嘲的微笑。

④ — 認真

4-1 眉毛和上眼皮畫成 V 字

認真的表情主要可以用眉毛、上眼皮、嘴巴來表現。和悲傷一樣，從眼睛開始畫。

首先畫眉毛，眉毛和眼睛的間隔要近一點，但是太近會導致憤怒的神情變強，所以畫成微微的 V 字即可。

如果想要再呈現出更認真的表情，上眼皮也可以畫成輕微的V字形。

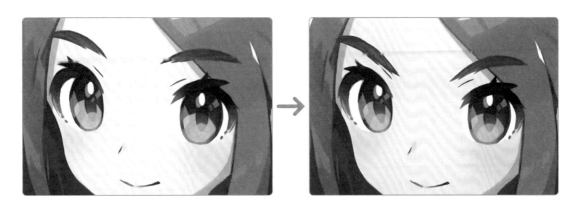

4-2 用嘴形表現出細膩的差異

和悲傷的表情一樣，可以用嘴形表現出細膩的差異。

嘴巴畫成ㄟ字形，就成了標準的認真表情。

另外也可以畫出汗水，表現出無暇分心的樣子。反之，讓嘴巴稍微帶點微笑，就能呈現出「勇於挑戰」的感覺。這裡畫出汗水的話，就變成逞強的表情了。

5 — 憤怒

5-1 眉毛畫成 V 字，加強眼神力道

憤怒屬於激烈的表情，應該很容易畫出來。重點在於眼睛，尤其是瞳孔。

首先從眉毛開始畫，憤怒的表情要儘量讓眉毛靠近眼睛，呈現 V 字形。在眉間畫出皺紋，可以強調厭惡的情緒。

雙眼要睜大，落在眼睛上的陰影要稍微畫上面一點，加強眼神的力道並縮小瞳孔，這樣就能表現出眼睛忽然睜大、盯著對方的神情。雖然這要依角色的性格而定，不過讓上眼皮稍微帶點角度，更能表現出憤怒的感覺。

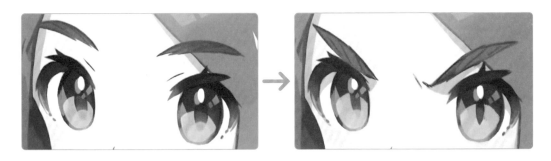

5-2 用嘴形表現出細膩的差異

這裡要用嘴形來調整細膩的差異。

嘴巴緊閉會有認真生氣的感覺，嘴巴張大會有怒罵的感覺，讓臉頰鼓起來會有一點類似搞笑的感覺。

如果設定是角色經歷了殘酷的遭遇，也可以讓他哭出來。

6 — 害羞

6-1 視線偏離鏡頭

基本上角色的視線最好要看著鏡頭，但是在表現害羞的時候，刻意讓他不看鏡頭會比較好。
我們從眉毛開始畫，眉毛要呈現有點困擾的感覺，畫成開口朝上的弧形。
上眼皮要畫成平行，讓眼睛也透露出困擾的神色。

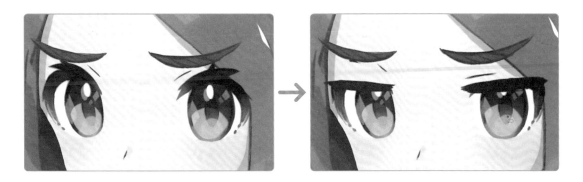

6-2 加強臉頰上的紅暈

害羞的表情重點，在於加強臉頰上的紅
暈，這樣可以更明顯表現出害羞的神韻。

7 受傷

7-1 閉上單眼

受傷的情緒根基是憤怒或悲傷，閉上單眼即可表現，這裡就以悲傷為基礎來畫。

準備前面畫好的悲傷表情，然後讓一隻眼睛緊閉起來。

眉毛畫成開口朝上的弧線，感覺有點困擾似地會更好。

讓眉間擠出皺紋，更能表現出受到強烈傷害的樣子。若要更強調痛楚，或許也可以畫出眼淚。

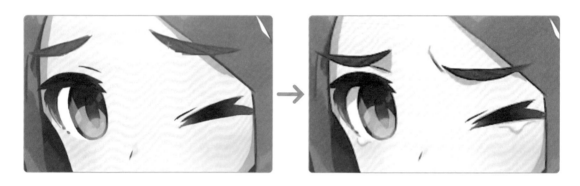

7-2 嘴巴歪斜

嘴巴可以保持原貌，不過讓嘴巴歪斜更能表現出受傷的感覺。

嘴巴有助於表現角色的情感程度差別，基本上畫出嘴巴張開的樣子，比較能表現強烈的情感。

8 — 挑釁

8-1 調整眼睛的高光

這裡要介紹性感的表情畫法，或許會有人覺得很意外，**性感的表情其實是以認真的表情為基礎來畫**。眼睛可以保持原狀，也可以稍微**多加點高光**、表現出用濕潤的眼睛凝視的感覺。

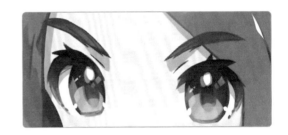

8-2 調整嘴形

嘴形要畫出挑釁的感覺，可以帶點微笑，也可以稍微露一點舌頭。但要是表現得太過火會產生庸俗的感覺，所以要拿捏好分寸。
在嘴唇上畫出高光，更加強調性感。

8-3 讓臉頰呈現紅暈

最後別忘記畫出臉頰上的紅暈，加強臉頰上的紅暈，就完成了。

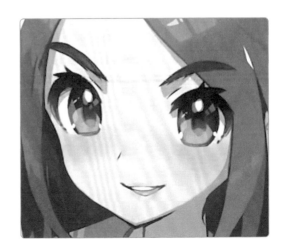

9 — 驚訝

9-1　眉毛畫成V字

驚訝的表情會表現成雙眼睜大的樣子，可以參照喜悅的表情來畫。

首先，將眉毛改成微V字形，和憤怒的表情不同，眉毛和眼睛的間距要遠一點。

9-2　縮小眼黑

將眼黑的部分縮小，表現吃驚的情緒。

如果連瞳孔也縮小，可以更加強調驚訝的程度，讓瞳孔和周圍的顏色形成對比，效果也很好。

9-3　張開嘴巴

嘴巴張開更能強調驚訝。

最後可以自行評估要不要畫出汗水，這樣表情會更明顯。

重點整理

用模板畫出表情

表情可以利用固定的模板來組合表現。

基本的表情

喜悅
基底：基本的表情
嘴角上揚，眼睛含笑

悲傷
基底：基本的表情
眼神無力，嘴角和眉尾下垂，上
眼皮呈平行線

認真
基底：基本的表情
眉毛和眼睛的間隔較窄，眉毛和
上眼皮呈V字

憤怒
基底：基本的表情
眉毛和上眼皮呈V字，瞳孔收
縮、加強眼神力道

害羞
基底：基本的表情
眉毛畫成開口往上的弧線，視線
移開，臉頰畫出紅暈

受傷
基底：憤怒或悲傷的表情
閉上單眼，嘴巴歪斜，眉毛畫成
開口往上的弧線

挑釁
基底：認真的表情
眼睛畫出較多高光，嘴角微笑，
臉頰畫出紅暈

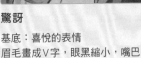

驚訝
基底：喜悅的表情
眉毛畫成V字，眼黑縮小，嘴巴
張開

05

頭髮的上色法

P.146解說了眼睛在角色插畫裡的重要性，不過頭髮也是影響角色魅力的重要元素，這裡就來解說頭髮上色時，最重要的質感呈現方法。

1 **填色**

這裡用P.20的插畫來解說。

首先用灰階色來上色，填色大致分為「平塗式」和「灰階單色式」這兩種模式，這次的插畫只會用平塗式，所以就用「油漆桶」來填色。

選擇頭髮圖層，依喜好填入色彩，順便也幫臉部和衣服填入顏色。

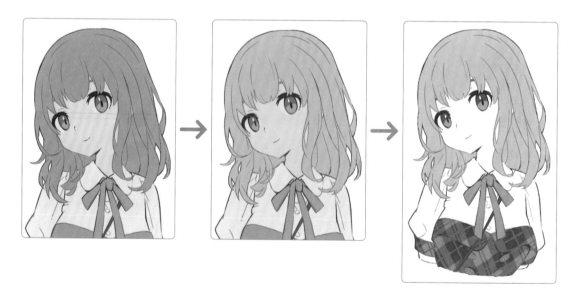

② — 前置作業

先做好前置作業，才能有效率地為頭髮上色。
這裡會使用 Photoshop 來解說。
點選圖層面板下的「建立新群組」按鈕，在頭髮的「平塗」圖層上方建立「陰影」圖層群組。

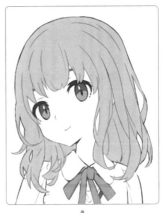

複製「平塗」的圖層群組，合併群組內所有圖層。
按住 Com（Ctrl）並點選「平塗 複製」圖層內的圖像部分，建立頭髮形狀的選取範圍。

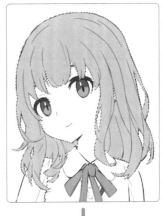

選擇「陰影」的圖層群組，按下「增加圖層遮色片」鈕，加上圖層遮色片，這樣就不會把顏色塗到群組的圖層範圍之外。

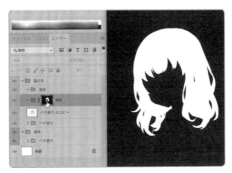
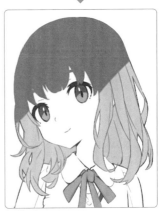

③ — 畫陰影

在剛才建立的「陰影」圖層群組裡，新增陰影和
光線的圖層，繼續畫下去。

每個人偏好的陰影畫法和風格都不同，這裡介紹
的只是「齋藤直葵式畫法」，請見諒。
首先要注意的是一開始先別畫詳細的陰影，如果
一開始就畫出詳細的陰影，插畫會顯得扁平，也
會讓整體顯得很繁瑣。

一開始就畫出詳細的陰影

3-1 大略畫出陰影

一開始先大略畫出陰
影，新增陰影用的圖層，混合模式設定為
「色彩增值」。

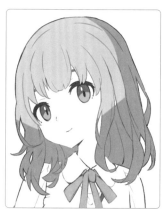

有些人會在意光源，不過剛開始
不必想得太複雜，先用「圓筆
刷」大膽地在頭髮下方1/3、後
腦勺的一部分畫上陰影。

3-2 沿著頭髮的流向畫出陰影

陰影的形狀若是太簡單，會讓頭髮整體顯得平滑，所以要
沿著頭髮的流向補上陰影的變化。
流向的陰影畫多一點會偏寫實風格，畫少一點則是呈現變
形的風格，可以依照自己的畫風來調整。

3-3 陰影的顏色

頭髮的上色方法沒有任何規定，但只要沒
有特別的意圖，建議還是不要使用無彩色
（ 沒有彩度的灰色 ）。

用 無 彩 色 來 畫 陰 影 ， 會 讓 角 色 顯 得 暗
沉，我認為陰影色就像是角色散發出來的
氣味，如果用灰色來畫的話⋯⋯看起來
好像有點臭對吧？

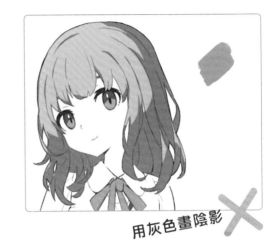

用灰色畫陰影 ✕

因此，這裡要介紹3個選擇陰影色的方法。
想表現出清爽的感覺，就選綠色或藍色系；想表現溫暖自然的感覺、健康的樣子，或是性感的
氣息，就用紅色系；想表現詭異的氣氛，就用偏紫的色調。

綠或藍色系＝清爽感　　　紅色系＝健康・性感　　　紫色系＝詭異氣氛

從 Photoshop 選單列的「影像」＞「調整」中叫出
「色相・飽合度」面板，用滑桿即可任意調整色調，
大家可以試試看。

4 — 畫高光

接下來要畫出高光。

最簡單的作法是只在瀏海畫出高光，新增「高光」圖層，在瀏海處畫上高光，這樣就完成了！是不是很簡單呢！

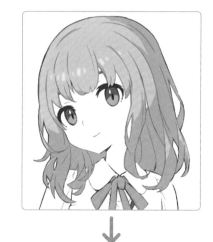

雖然這樣畫就好了，但如果想要再增加一點質感，就再建立新的「高光」圖層，用比剛才的高光顏色更淺一階的色調來畫。

可以用上一頁介紹的「色相・飽和度」來調整高光的強度。

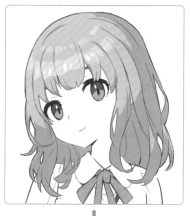

如果是長髮，可能會有人想在髮梢畫出高光，這時也要注意選用比瀏海的高光更淺的顏色來畫。

如果用同樣的顏色來畫瀏海和髮梢的高光，會讓整張圖顯得扁平，色調過於強烈，所以特意做出強弱變化很重要。

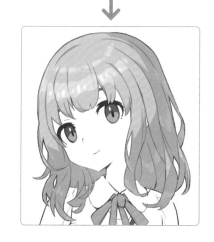

5 ── 讓瀏海變透明

這個技法因個人喜好而定，不過讓瀏海稍微
透出一點膚色，可以表現出角色的透明感。
想為角色增添纖弱或夢幻的魅力時，這個技
法非常有效。用有強烈模糊質感的筆刷，將
膚色淺淺地畫在瀏海上即可。

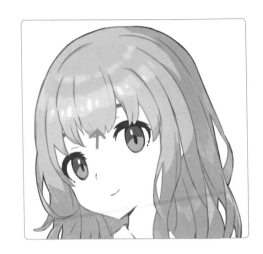

6 ── 增加光澤感

這樣就算完成了，不過這裡要再幫頭髮增加一
點光澤。
新增「色彩增值」模式的圖層，在剛才畫好的
高光下面描出更深一階的顏色，就能襯托出頭
髮的光澤質感。
但要是用太深的顏色來畫，就會顯得很礙
眼，反而無法襯托光澤，所以要畫淡一點。

⑦ 加入漸層

如果是像我的畫風一樣偏向動畫上色的風格，就需要多下點工夫，才不會讓插畫顯得呆板單調。因此，要用漸層來讓插畫更豐富、更有立體感，這個技法也有強調高光和陰影的效果。

7-1 陰影的漸層

首先來加入陰影的漸層。
新增「色彩增值」模式的圖層，選擇「噴槍」工具，用和陰影色同系列的色調，朝著髮梢方向刷上淡淡的漸層。如果畫成深色，會破壞整體的印象，所以要畫得輕薄、用增加陰影階調的感覺來畫。

7-2 光的漸層

接下來要加入光的漸層。
新增「實光」、「柔光」或「覆蓋」模式的圖層，在剛才畫好的高光周圍畫出淡淡的漸層。

可以顯示、隱藏圖層，檢查畫上漸層前後的差異。雖然這個技法只是隨手畫幾筆，但效果非常好。

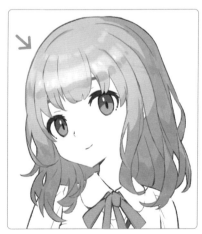

8 — 加上輪廓光

如果想要襯托角色時，最有效的是打上輪廓光。輪廓光是來自角色背後的光，沿著輪廓細細描出即可。

先新增輪廓光用的圖層，基本上會用白色來畫，不過也可以使用背後的光源顏色來畫。但要是全身都畫出輪廓光，會讓插畫顯的扁平，所以訣竅是上半身畫多一點，下半身畫少一點。

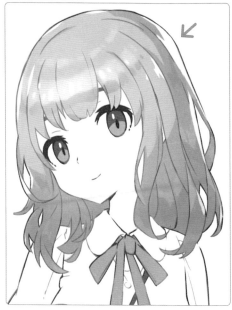

完成！

重點整理

為頭髮上色並增添質感

將各個工序放在一起看，就能清楚看出各自的效果。讓瀏海變透明，以及畫出光澤、漸層、輪廓光的工序，都可以依個人喜好加上去。

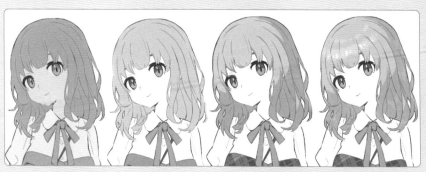

| 灰階 | 平塗 | 上陰影 | 高光 |

06

動感的頭髮畫法

這裡是上一節的進階篇，講解為角色增加動感的頭髮畫法，同時也介紹會不小心犯下的常見錯誤畫法，提供給各位參考。

1 — 注重構造來畫草稿

也介紹過，**畫頭髮要注意瀏海、側髮、後髮這3個區塊。**

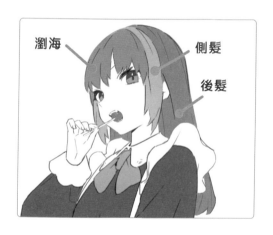

瀏海 ← → 側髮
後髮

瀏海
瀏海主要表現的是「角色的性格」。

側髮
側髮可以裝點角色，或是有小臉效果。

後髮
後髮的長度可以調整角色的印象，或是整體的髮量。

那我們馬上開始吧，各位在畫有動感的頭髮時，是不是會畫得像右圖呢？這樣畫可不行！

畫頭髮時，無論頭髮的流向如何，鐵則是都一定要注重瀏海、側髮、後髮這3個區塊來畫！

無視頭髮區塊直接畫 ✗

1-1 畫瀏海

先從瀏海開始畫。
訣竅是**要特別注重髮際的部分**，不要移動瀏海的髮際，也就是頭髮的根部，只畫出髮梢隨風飄揚的樣子。
這次預設風是朝畫面右側吹，所以讓髮梢往右邊飄揚。

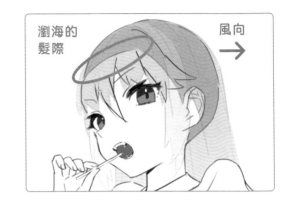

瀏海的髮際　　　　　　　　風向

1-2 畫側髮

側髮也是一樣，不要過度移動髮際的頭髮，運用髮梢來營造頭髮的流向和表情。

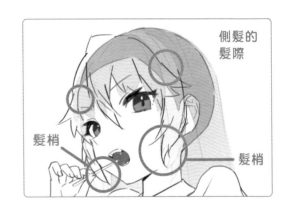

側髮的髮際

髮梢　　　　　　　　　　髮梢

1-3 畫後髮

後髮綁成馬尾，所以也不要移動，將它緊緊地捆在一起，再從雙馬尾的根部畫出頭髮的流向。

根部

畫出雙馬尾

接著畫出雙馬尾的動向。

由於馬尾根部綁住，所以不會移動，越接近髮梢的頭髮，越要畫出隨風飄揚的激烈動向。

右圖上色的部分就像寬麵般，一條麵扭轉，同時露出表裏兩面。只要畫成這種「寬麵髮」，就能為頭髮增添更多構造和動感。

2 — 用灰階上色

在草稿大致畫好後，或許會有人想要立刻開始上墨線，但是先別急，如果想要畫好頭髮，那就不能馬上描線，這一點超級重要！

馬上開始描線 ✕

2-1 **用灰階上色**

新增圖層，用灰階色為草稿的頭髮上色。上完灰階色後，就能將頭髮的動向、構造和髮量「可視化」。

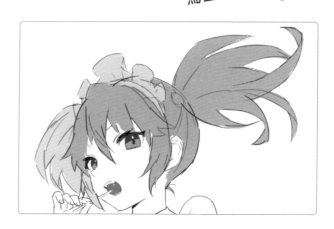

其實這一步是最重要的關鍵。
如果要畫好頭髮，就要先在這個階段用灰階上色，確實修飾好形狀。
也許會有人覺得「要這麼仔細畫草稿好麻煩」，但是越到後面的工序，修改起來就會越麻煩。只要有點在意頭髮的流向或髮量，就趕緊趁這個階段調整吧。

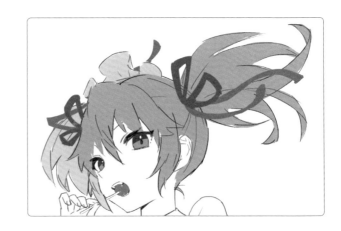

2-2 畫出逆向的頭髮

如果想要更強調頭髮的動感，就刻意畫出幾根與剛才的頭髮流向相反、逆向的頭髮。
建議開新圖層來畫，之後會比較方便修改。

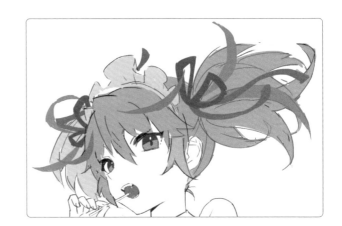

3 畫線稿

接下來是線稿。
像右圖一樣畫中間斷開的形狀時，如果將線條分開畫，兩條線會顯得不相連。
在 P.103 解說過，畫中斷的形狀時，要先一口氣畫出整條線，再擦掉不需要的部分。

分開畫線條 ✗

3-1 一口氣畫出線條

在草稿圖層上方新增圖層，降低不透明度，讓草稿稍微顯現出來，用一筆畫出的流暢線條來上墨線。
中間斷開的線條也要先一筆畫出來，之後再擦掉斷開的部分，這樣就能畫出有氣勢又俐落的頭髮線條了。

3-2 畫出不同粗細的線條

為了讓插畫的印象更好，要根據部位改變線條的粗細。

例如**表現髮束的線條要畫粗，表現頭髮流向的線條要畫得又淺又細**，注重髮束的區塊畫出不同粗細的線條。

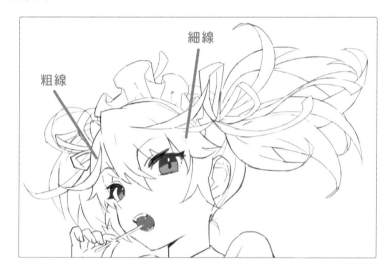

粗線

細線

④ 上色

接下來是上色。
在為頭髮上色時，有些人會滿腦子想著「要畫出柔亮的秀髮」，就一筆一筆開始上色，但這樣很難畫出一體感。

一筆一筆開始上色 ✕

4-1 為頭髮平塗

既然草稿都已經詳細畫出形狀了，那就先好好地平塗，確定輪廓以後再上色，請各位一定要注意這一點，平塗的方法可以參照P.129～130的解說。

想要強調隨風飄揚的頭髮有多輕盈時，往髮梢處加一點漸層，就可以減輕髮束的重量。

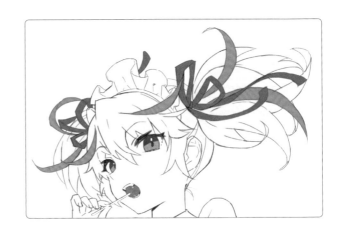

4-2 為頭髮以外的部分上色

頭髮已經上好色了，那其他部分也一起上色吧。

之後會幫頭髮畫陰影，不過頭髮以外的部分要先上好陰影，這樣才能先修飾好基底色調，接著再幫頭髮加上陰影。

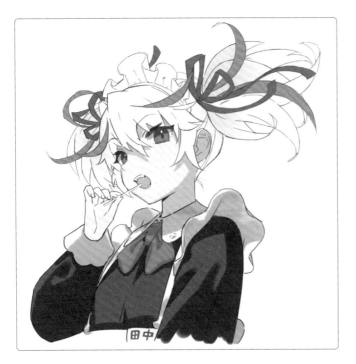

這樣基底就完成了！

⑤ 畫頭髮的陰影

特別想畫出細緻頭髮的人常犯的錯誤，就是像右圖一樣將陰影畫得很細很細。
這個畫法會讓整體顯得很瑣碎、繁複，反而無法表現出頭髮的輕盈質感。

馬上就畫出詳細的陰影 ✕

5-1 畫出大略的陰影

P. 170中也有介紹過，建議在畫頭髮陰影時，有意識地著重大略的陰影，畫出整體的陰影。
新增畫陰影用的圖層，用「圓筆刷」來畫陰影。修飾好陰影的比例以後，再加上詳細的髮束感。

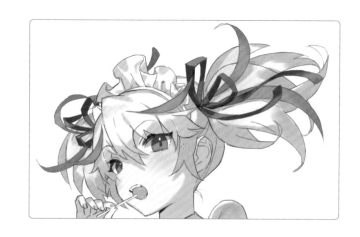

5-2 加上高光

接著新增畫高光用的圖層，用「圓筆刷」畫出高光。
以瀏海為中心畫出高光，可以增加臉部周圍的資訊量，讓外表顯得更亮麗。訣竅是將高光畫成一圈，像是包住球體一樣。

5-3 加上反射光

最後加上反射光。

往上新增「柔光」模式的圖層，用「圓筆刷」畫出從下面反射形成的淡淡光澤。

反射光可依喜好添加，畫不畫都可以，但若是想強調頭髮的光滑、讓角色融入背景的話，建議還是畫出來。

5-4 根據部位修改亮度

最後是可以讓成品更精緻的重點。

頭髮在整張畫裡所占的面積特別大，所以要是相同亮度的部分太多，會讓插畫顯得單調，這時可以試著根據部位修改色彩的亮度。

這張圖的背景是白色，因此我們要新增「濾色」或「實光」模式的圖層，用「圓筆刷」將畫面後方的頭髮由上往下畫一層淺淺的顏色，以便製造出與前方頭髮的色差。

這樣就能釐清前方與後方的距離，讓畫面呈現出景深。

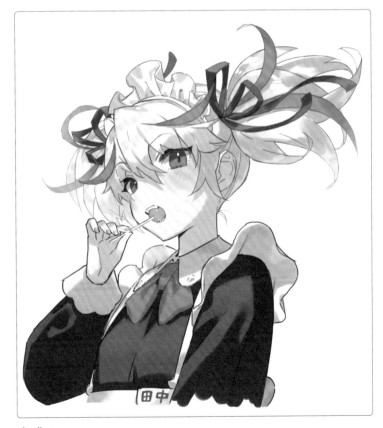

完成！

07

畫陰影的技巧

幫插畫上陰影，就會產生立體感，顯得很豪華。但是，應該有不少人覺得陰影很難畫吧。這裡就來介紹上陰影的概念和技巧，告訴大家如何才能畫好陰影。

1 — 注重大片陰影

上陰影分成在插畫上方新增「色彩增值」模式圖層來上陰影的方法，以及直接幫不同色彩上陰影的方法，這裡要解說的是前者。
前面已經重申很多次，不要一開始就畫詳細的陰影！這樣會畫不出立體感，一開始最重要的是畫出粗略的大片陰影。此外，有人會很在意光源的位置，雖然畫大片陰影需要具備「如果光源來自頭頂，下巴處就會形成陰影」這種程度的知識，不過其他部分可以依喜好來畫，根據「雖然實際上陰影會落在那裡，但畫成這樣比較可愛」的判斷來上陰影也沒問題！

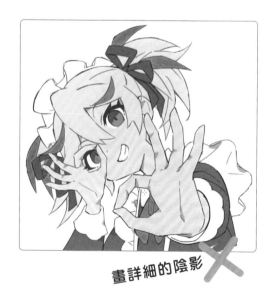

畫詳細的陰影 ✕

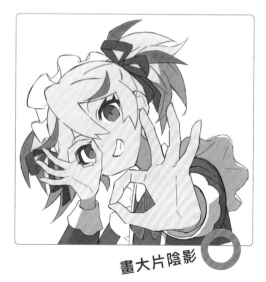

畫大片陰影 ◯

不需要考慮陰影是否正確和寫實，只要記住先畫大片陰影，接著再畫小陰影就好。

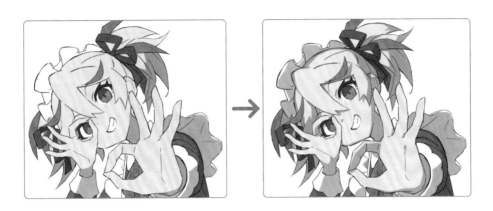

原因請看右邊的岩
石圖，上陰影基本
上就是畫出陰和影
的作業。

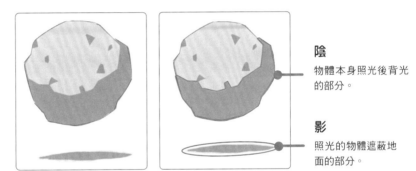

陰
物體本身照光後背光
的部分。

影
照光的物體遮蔽地
面的部分。

左下圖的大片陰影顯得很立體，但是表面畫出小凹凸來表現細碎的陰影，結果削弱了立體
感，詳細的陰影無法有效表現出立體感。

而且，**在畫大片陰影時還需要注重一點，就是表現景深的陰影**。像右下圖的後方還有一塊岩石
時，將後方的岩石整個畫暗，或是將前方的岩石畫暗，就能簡單畫出前方和後方的距離，營造
出景深。

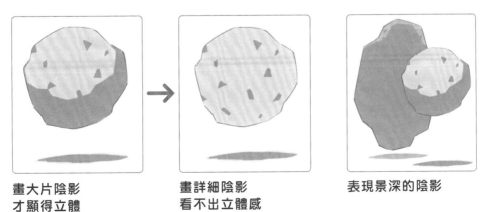

畫大片陰影
才顯得立體

畫詳細陰影
看不出立體感

表現景深的陰影

為這張畫加上景深的陰影後就如右圖。
我想讓臉部儘量明亮一點，所以乾脆把前方的手畫暗，營造出前後的距離感，畫成有景深的插畫。

另外還有一個細膩的技巧，就是**模糊陰影面和迎光面的輪廓，可以表現出光滑的立體感。**

模糊輪廓→
表現光滑的立體感·
柔和的印象

畫出清晰的輪廓→
亮麗的畫風

隨處模糊輪廓

做模糊處理時，要使用「噴槍」或「橡皮擦」工具。

這裡有一點需要注意，如果陰影畫得太清楚，會顯得過度醒目，導致畫中的距離感很奇怪。畫陰影時要注意顏色的深度，以及影子的輪廓要模糊到什麼程度才自然。

為了讓大家更容易理解，這裡用清晰的陰影來解說。

② 陰影色的挑選

前面解說了陰影的形狀，但光憑這個知識來畫是不夠的。上陰影是為了表現立體感，詮釋你想
如何呈現這幅畫，以及表達意圖的工具。

那該怎麼表演呢，就是運用陰影色。在P.171也談過，如果用無彩色（沒有彩度的灰色）來畫陰
影，通常都畫得不漂亮。
請各位看下面兩張圖，用偏紅褐色的灰色來畫陰影的效果怎麼樣呢？是不是覺得帶點溫暖的
印象，感覺很柔和呢？

用灰色畫陰影

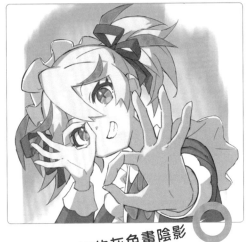

用偏紅褐的灰色畫陰影

把整體改成藍色調試試看，可以看出插畫變成
有點冷冽的感覺，或是清爽的印象。
由此可見，陰影色可以大幅改變整張畫的氣
氛！這就是陰影色的表演效果。

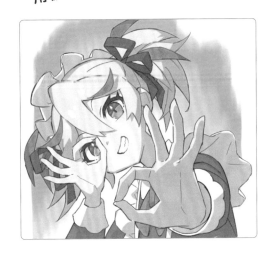

前面是改變陰影整體的顏色，但也可以改變部分的陰影色調，強調其中的優點。
例如，整體的陰影一開始先畫成偏灰的紅色，但只用單色會讓角色缺乏溫度，所以選取肌膚的陰影來調整色調。

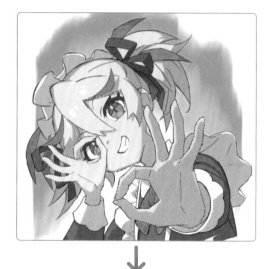

從（Photoshop）選單列的「影像」＞「調整」中，叫出「色相・飽合度」面板，用滑桿加強陰影的紅色調，這樣更能感受到角色的體溫，增添生動的表現。

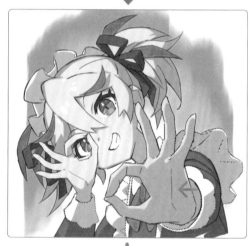

如果還想呈現清爽的氣質，可以將衣服的白布部分陰影，改成藍色或綠色的冷色系，這樣就像是洗到褪色的布一樣，呈現宛如散發出肥皂清香的感覺。

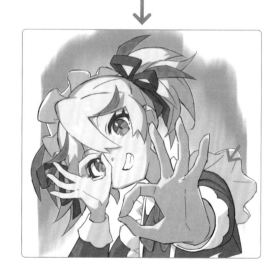

如果改成暖色系，感覺起來就不是肥皂或香
水的氣味，而是像陽光般的自然氣息。
陰影色也暗示角色的設定，以及作畫時的心
情，可以當下隨意更動。

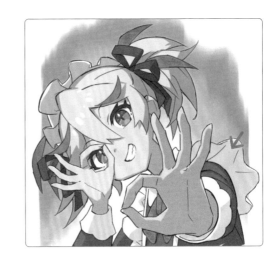

③ — 用1.5影營造一致性

這時的陰影完成度還很低，更改部分的陰影
顏色，有可能會讓角色的整體，看起來缺乏
一致性。

解決這個問題的方法，就是P.132介紹過的
「**1.5影**」。1.5影是我自創的陰影名稱，是
在第一層的「1影」上新增「色彩增值」模
式的圖層，在稍微偏離1影的位置淡淡畫上
陰影的方法，這樣就會使陰影面和光亮面的
交界處變成2階，可以為動畫上色的風格增
加一點漸層效果，**表現出光線的搖曳，讓整
幅畫擁有一致性**。

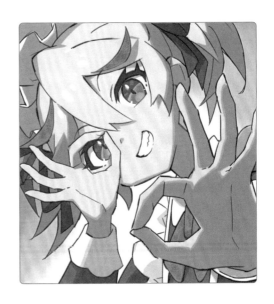

這裡在1影上面畫出偏紫色的1.5影。
1.5影基本上要用單色來畫，不要像1影一
樣在膚色用偏紅色、在布料用藍色，這樣才
能呈現出整幅畫的一致性。

各位可以比較一下畫了1.5影的圖和沒有的圖。

整張圖加上了紫色陰影，可以看出插畫更有一體感。

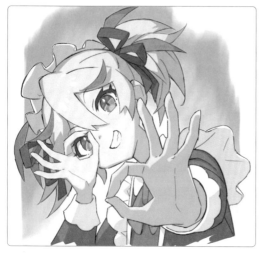

沒有1.5影

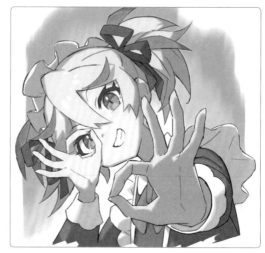

有1.5影

當然，只要更換1.5影的顏色，就會大幅改變印象。建議要與光線色相反，選用接近補色的顏色，更容易襯托整幅畫。

例如這張畫的光線預設是偏黃光，所以就用補色的紫色來畫1.5影，這樣更能強調立體感，營造出有強烈視覺衝擊的畫面。

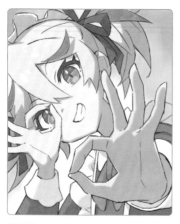

綠影

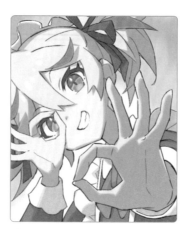

紫影（建議）

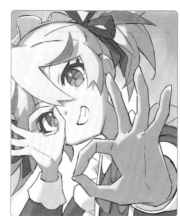

藍影

④ 改善單調的陰影

目前的工序都是著重大片陰影，塑造立體感，並且用陰影色來展現效果，再用1.5影營造出一致性。但是，這樣畫出來的陰影可能還是略顯單調。

尤其是頭身較高的角色插畫，這種傾向會更明顯。前面畫的都是「表現立體感的陰影」，但光是這樣會導致資訊量有點不足，因此接下來要介紹的是解決方法。

4-1 表現質感的陰影

陰影顯得單調的原因之一，就是缺乏質感。**補上前面在畫1影時沒有畫出的淺淺凹凸陰影，可以讓插畫顯得更豐富。**

作法很簡單！在「1.5影」的圖層上方新增「色彩增值」模式的圖層，用不透明度90～100的「圓筆刷」，選擇幾乎接近白色的顏色輕輕畫出陰影，來強調手掌的陰影、布料的皺褶、頭髮的光澤和流向。

重點是**千萬不能畫出太強的陰影**，要調整好色彩的深度，避免破壞前面畫好的1影和光亮面的對比關係，只能畫上淡淡的陰影。

只要對照一下作畫前後就很清楚了，可以看出其中微妙的變化，整張畫的資訊量都增加了，這樣就可以解決陰影單調的問題。

沒有質感表現

有質感表現

4-2 引導視線的陰影

另外還有一個重點，也是最後要提醒各位的一個方法，就是加上引導視線用的陰影，可以更加提升插畫的品質。

作法超級簡單！再新增一個「色彩增值」模式的圖層，用強烈模糊質感的筆刷從臉部往遠處的部分，畫出微暗的陰影漸層。

只要加上一層非常淡的陰影，效果就很明顯了。臉部周圍和離臉較遠的部分明度截然不同，自然而然將觀看者的視線引導至臉部。

若要一次採用所有這裡解說的陰影畫法，需要進行非常詳細的調整，或許會讓人覺得很麻煩，但效果卻十分卓越，各位可以慢慢將這些技法，納入自己的畫風。

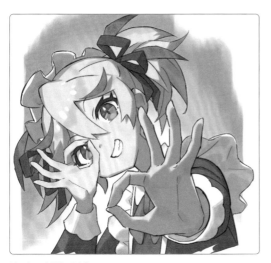

沒有引導視線

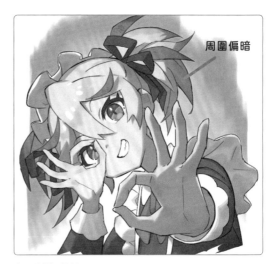

周圍偏暗

有引導視線

重點整理

陰影的畫法種類和效果

陰影的畫法會依插畫想呈現的風格而不同。
各位可以先記住陰影有哪些種類和效果。

- 畫大片陰影才能呈現立體感。
- 一開始先畫大片陰影，以及呈現景深的陰影。

- 模糊處理陰影和光亮面的輪廓，可以表現出光滑的立體感。
- 要注意影子的顏色深度。
- 模糊影子的輪廓會顯得更自然。
- 陰影色不要用灰色，因為陰影色有表演的效果。
- 畫1.5影可以營造出插畫的一致性。
- 表現質感的陰影不要畫得太強烈。
- 有效運用引導視線的陰影。

畫上大片陰影

模糊輪廓，調整陰影色，畫出1.5影

畫上表現質感的陰影、引導視線的陰影

08 簡化厚塗的方法

看起來是用顏料塗成厚重質感的插畫，就稱作「厚塗」，但好像很多人都覺得「厚塗很難」。這裡就來告訴大家，如何簡單畫出令人嚮往的厚塗！

1 將動畫風改成厚塗

常有人在畫厚塗時，直接用重複塗上顏料的方式，但初學者要是這樣做，永遠都畫不完，或是無法彙整好構圖，最後乾脆放棄！

為了避免這些情況，**用動畫風來畫厚塗**是最有效的方法。

直接開始重複塗色 ✕

1-1 先畫成動畫風格

按照草稿、線稿、動畫風上色的步驟進行，這裡用 Photoshop 來作畫。

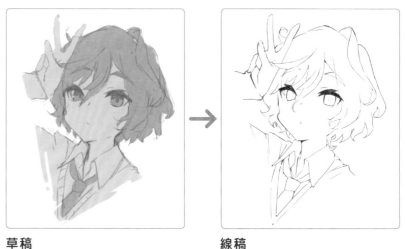

草稿　　　　　　　　　　線稿

動畫風上色要用「油漆桶」工具來畫底色，最好每個部分都分成不同的圖層。陰影要用「色彩增值」模式的圖層，高光要用「實光」模式的圖層作畫。不需要在意厚塗的筆觸，用平塗的方式上色。

這樣就完成基底的動畫風彩稿。
接著要以這個為基礎，修飾成厚塗的風格。

1-2 畫出反射光

在角色圖層上方新增「柔光」模式的圖層，用不透明度為90～100的「圓筆刷」，在人物陰影下方畫出反射光。
訣竅是不能畫成強光，畫成在陰影中微微發亮的程度就好。

1-3 強調稜線

接著要強調稜線。
稜線是光與影的交界處，這裡用稍微帶點模糊的筆刷畫出質感，這樣可以強調面與面的交接處，增加立體感，重點是只畫在想要強調的位置。

 →

1-4 加上漸層

這也是為插畫增添立體感的方法。

首先是畫出陰影的漸層，在角色上方新增「色彩增值」模式的圖層，用強烈模糊的噴槍筆刷，輕輕畫出漸層。用將偏暗的部分畫得更暗的感覺畫上陰影，加強平塗的陰影質感。

這次畫的是女孩子的插畫，所以不需要畫那麼強烈的陰影，不過若能再加強一點，就能畫出更沉穩厚實的厚塗。

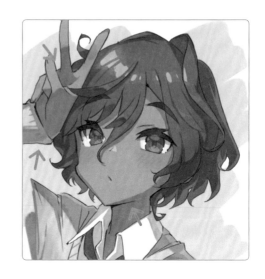

接下來要畫光的漸層。

新增「實光」或「覆蓋」模式的圖層，在照光的部分淡淡畫出筆觸柔和的光亮。

顯示、隱藏圖層來比對，就可以看出在有和沒有漸層的狀態下，立體感的差異。

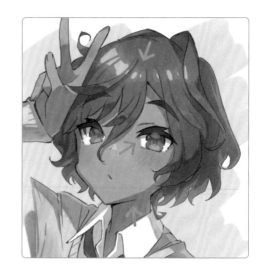

1-5 彩色描線

接下來是彩色描線。

雖然線稿已經用黑色畫好了，但還要讓這些線條融入顏料的色彩。

首先複製面板裡線稿以外的所有圖層，然後合併。

從選單列的「濾鏡」＞「模糊」當中，依喜好選擇模糊濾鏡。

接著將模糊處理的圖層剪裁至線稿圖層,「不透明度」降低到20～30%,就能幫線稿做好彩色描線了。

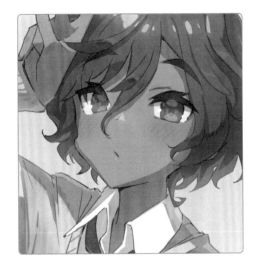

如果看不清楚,可以試著隱藏、顯示圖層來比對,就可以知道彩色描線是否融入線稿裡。
不過,這個方法會為整張線稿做彩色描線,想讓線條更融入色彩,或是想強調出線條的部分,可以直接用筆刷調整。

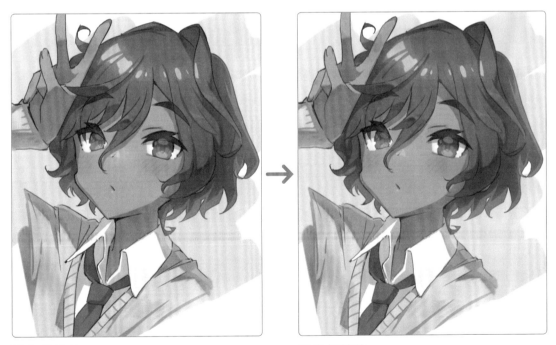

彩色描線前　　　　　　　　　　　彩色描線後

1-6 **加上淡淡陰影**

彩色描線後，難免會稍微減弱插畫的視覺衝擊效果，所以要再多加一點陰影。
在角色上方新增「色彩增值」模式的圖層，在衣服的皺褶和較暗的部分，畫上淡淡的陰影。這是屬於微調的階段，所以不會畫上深色，是用看心情補充色調的感覺來畫。背景也稍微畫上漸層，在背景加一些筆觸，可以增加厚塗的質感，這樣基底就完成了。

彩色描線後

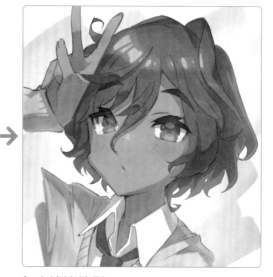

加上淡淡陰影

1-7 **為線條上色**

複製前面的線稿和上色圖層後合併，用不透明度約50％的「圓筆刷」，畫出多層半透明的質感，重複塗抹到線條融入色彩中。

厚塗會讓圖畫整體的密度更高一階，但是在描繪眼睛的時候可能會覺得好像少了點什麼。這時只要幫眼睛畫出細小的高光和質感，就會更加吸引人，要注意這一點。

1-8 增添質感

雖然這因個人喜好而定，不過最後可以再增
加一些質感，讓厚塗顯得更厚重。
套入畫布或紙張質感也是一種方法，但這裡
要用更簡單且流行的「柏林雜訊」特效。

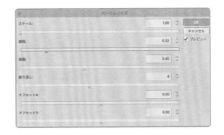

這裡介紹的是CLIP STUDIO PAINT的作法。
在最上面新增圖層，填滿灰色，混合模式
設定為「覆蓋」，再從選單列的「濾鏡」＞
「描繪」＞「柏林雜訊」裡選擇雜訊程度，
按下OK就好了！
只要這樣，就能增加寫實的厚重質感。

這樣就完成厚塗插畫了！
簡簡單單就從動畫風格變
成了厚塗風格。
這個技法或許能夠為你的
作品增添全新的質感，請
大家一定要試試看！

厚塗完成！

Q. 聽說老師以前被說過「沒有上色品味」，請問您是怎麼克服的呢？

A. 就算不擅長運用色彩，但總會熟能生巧。我用玩耍的心態，不停嘗試各種顏色的過程中，無意間克服的！

5

漂亮的背景畫法

以角色為主的插畫,背景一樣很重要。插畫的亮眼程度,會因為有沒有背景而不同。Chapter 5要來介紹人人都可以簡單畫好的背景,另外也會介紹背景不必填滿整個畫面,只要「一點背景」就能畫出來的微景插圖,提供給大家參考。

01 簡單卻美麗！背景的畫法

影響角色插畫是否漂亮的一大因素，就是背景。角色畫得很好卻沒有背景，就稱不上是漂亮的插畫，這裡就來介紹讓插畫更加耀眼的 5 種背景畫法。

星空和極光
最簡單亮麗的背景。

碎裂的玻璃
適合搭配冷酷角色的背景。

肖像點描
焦點放在描繪對象上的抒情背景。

生人勿近
用醒目的配色營造印象的背景。

聚光燈
產生戲劇化效果的背景。

介紹5種
推薦的背景！

① 星空和極光背景

星空和極光的背景，是這裡介紹的所有背景中，最簡單
卻最亮麗的背景。

1-1 背景底色

畫面整體都用藍色平塗，畫成越
往上越暗的漸層。
可以直接使用「漸層」工具，如
果想表現柔和的質感，也可以用
「噴槍」工具。

1-2 畫出星辰

星辰要用可以畫出稀疏圓點的筆
刷，以畫圓的方式畫出來。
一開始先用淺藍色，接著用稍亮
的藍色，最後再用接近白色的亮
色，畫出一點一點的星星。要根據
星星的亮度，來建立不同的圖層。
依照階段畫出最暗的星星、中等亮
度的星星、最明亮的星星，就能讓
夜空呈現出景深。

1-3 畫出極光

新增草稿線條用的圖層，畫出極光
的草稿線。

新增簾幕用的圖層，混合模式設為
「實光」。用「噴槍」或降低不透
明度的「圓筆刷」，選擇淺藍色，
往上畫出極光的簾幕。要保留筆
觸，才能表現出極光搖曳的感覺。

接著新增圖層，混合模式設定為
「實光」。第二層顏色要選擇比剛
剛稍微亮一點的色調，沿著草稿線
周圍畫出較短的簾幕。

再次新增圖層、設為「實光」模
式，最後用紅紫色在光的末端刷幾
筆，畫出長的簾幕和短的簾幕，營
造出變化。

畫完以後，將這些圖層放進同一個群組裡，建立圖層遮色片。

放進圖層群組。

點選「增加圖層遮色片」。

建立圖層遮色片後，黑色的部分會隱藏起來。所以沿著前面畫的草稿線，畫上黑色來隱藏多餘的部分，再用前面的技法補畫極光折返的部分（光的簾幕），就完成了！

把角色放進背景裡，就能畫成一幅神祕又美麗的插畫了！
星空可以應用在各種場面，所以各位一定要記住這個技法。

另外，希望各位能在這裡介紹的背景當中，至少找到一個自己想畫的背景，實際動手畫看看，之後畫自己的作品時，肯定會用到這個背景，請大家挑戰看看。

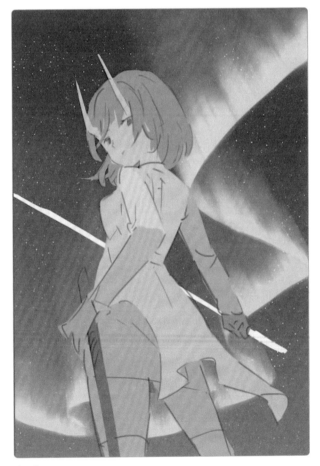

完成！

② 碎裂玻璃的背景

碎裂玻璃的背景相當實用，可以用在角色的站立圖，尤其當作帥氣的角色背景準沒錯！

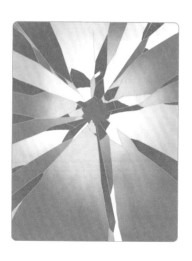

2-1 畫出裂痕

首先平塗背景，用什麼顏色都可以。

接著新增圖層，在中央偏上方畫出作為裂痕中心的空洞，畫成玻璃破掉形成有許多尖角的小洞。以這個洞為中心，往上下左右延伸出裂開的白線。可以用「直線」工具或徒手畫出玻璃破裂的感覺，訣竅是畫出裂痕的疏密，有些地方有細小裂痕，有些則沒有，讓破裂面有大有小，為畫面營造趣味。

2-2 為不同的玻璃面上色

幫破裂後形成不同角度的玻璃面，畫出倒映的質感。

新增圖層後，用比背景色更暗的紫色，隨處畫出暗面。

再次新增圖層，改用較亮的紫色，隨處畫出亮面。

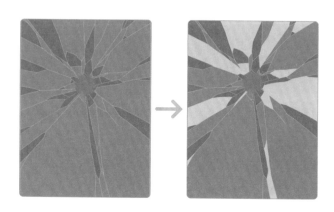

2-3 加上漸層

在背景圖層上方、龜裂圖層下方新增圖層。選擇偏藍的亮色調，用「噴槍」筆刷往中央畫出漸層。

最後選擇紅紫色，選取前面塗上暗色的玻璃面圖層，朝畫面邊緣的方向畫出漸層。

這樣就完成了！畫出了玻璃朝畫面中央破裂的帥氣畫面。

如果要配置角色，大概適合右圖這樣的角色吧？
在這個背景前面，放上有點青春期純真感覺的少年插圖，就可以透過龜裂的背景，表現他敏感又容易受傷的內心。

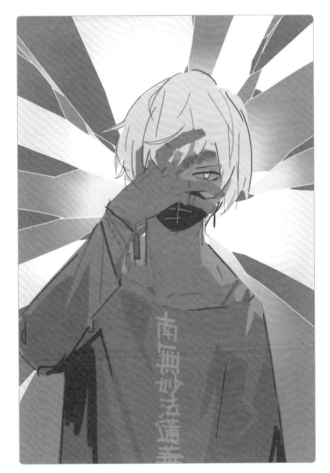

完成！

③ 肖像點描的背景

肖像點描是我以前介紹給讀者時，非常受到歡迎的背景。
「肖像點描」是我自創的名稱，作法是用點描營造出人物
肖像照背景的朦朧印象。

3-1 用暗色點描

先用淺藍色平塗整個背景。
接著新增圖層，用降低不透明度的
「圓筆刷」畫出暗色的點描，在畫
面上半部畫出深綠色的點。點的大
小和顏色深度不必固定，畫成零散
的感覺。

3-2 用亮色重複點描

再來用亮色重複點描。
新增圖層並設定為「實光」模式。
選擇黃綠色，降低筆刷的不透明度，讓後面的顏色稍微透出
來，畫出零星的點。中途降低筆刷的不透明度，用淺色重複點
描，就能為畫面營造出景深和不透明感。

3-3 用白色堆疊點描

接著用白色來點描。新增圖層並設定為「實光」模式，用降低不透明度的「圓筆刷」，繼續畫上零星的白點。在這個階段，白色可以擴散到畫面下半部。

3-4 加上漸層

最後加上漸層。新增圖層並設定為「濾色」模式，由下往上畫出藍色漸層。

加入漸層可以避免印象扁平，還能表現出來自下方的反射光，營造出抒情的氣氛。也可以依個人喜好加上相片風格的白邊。這樣就完成了肖像點描背景！

放上人物的感覺如右圖。肖像點描是只聚焦在拍攝對象上，背景全部模糊成散景的手法，配置角色的胸像效果最好。

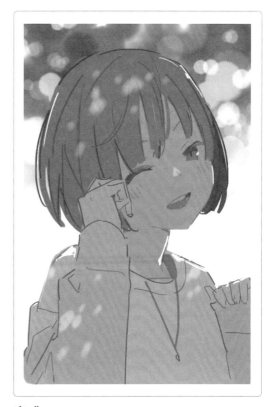

完成！

④ 生人勿近的背景

生人勿近的背景是這裡介紹的背景中步驟最少、會強制吸引目光的背景。

像這類用黃色和黑色構成的畫面，非常引人注目，因為使用的是有危險、警戒意味的色彩組合。以自然界為例，胡蜂的身體就是警戒色，人類在本能上已經很清楚胡蜂是危險的生物，所以一看到這種色彩組合，就會不由分說產生反應。生人勿近的背景就是利用這種人體機制，也可以說是用卑鄙的手段，來吸引觀看者注目。

4-1 畫出牆面和斜線

首先在背景的牆面平塗黃色。
接著新增圖層，用「選取」或「長方形」工具畫出長方形，再用「油漆桶」工具填入黑色。
從選單列的「編輯」>「任意變形」，將長方形變成傾斜。

4-2 配置斜線和文字

完成一道斜線後，將它縱向複製貼成一排，然後新增圖層，在畫面兩端加上斜線。
接著來寫字，新增圖層，寫出警示危險的標語，一樣複製貼上在旁邊。
可依情況將文字改成紅色，提高警戒程度。

4-3 增添質感

這是最後的完稿步驟。

為了強調畫中的地點有多危險，在牆面加上磨擦、掉漆的質感。

將畫了斜線和文字的圖層全部放進圖層群組裡，點選「圖層」面板下面的「增加圖層遮色片」按鈕，這樣就能用粗糙筆觸的筆刷輕輕刮掉黑漆。如果想要呈現更細膩的質感，也可以上網下載牆壁刮痕的免費素材，營造出更細緻的擦傷。

除此之外，隨處畫出因高溫而融化流下的油漆，也有點綴的效果，這樣就完成了！

最後把角色放進這個背景，這種散發出危險氣息的背景，果然很適合充滿危險氣質的男人。

除了危險的男人以外，配置其他角色或許也有意想不到的效果，大家可以試試看。

完成！

⑤ 聚光燈背景

聚光燈背景可以營造出戲劇化的效果，適用於角色面對重大的命運轉折，決心從黑暗中奮起的場面，表現隱祕在內心的強烈情感。

5-1 畫出光芒

先用深褐色平塗整個畫面，接著新增圖層，用「噴槍」或降低不透明度的「圓筆刷」，從上面畫出放射狀照下來的光。

畫到某個程度以後，在目前的圖層下方新增圖層，用稍微亮一點的顏色淡淡地畫出模糊的光。

5-2 畫出強光

在剛才的圖層上方新增「實光」模式的圖層，用亮黃色加強中間的光芒，畫成強光照射的感覺。

接著新增「覆蓋」模式圖層，提高光芒周圍的彩度。這樣就能讓畫面發光。

5-3 畫出紙吹雪

新增圖層，注重下面大、上面小的原則，用筆刷畫出紙屑從上方飄落的感覺，營造出景深。隨處畫上細碎的紙屑，畫面就不會顯得單調，而是更有趣味。

接著再次新增圖層，畫出形成陰影的暗色紙屑，形成陰影的紙屑下方也會延伸出陰影，所以要再新增陰影用的圖層，畫出放射狀的長陰影。

這樣就完成了！

這個背景所襯托的角色，是「埋怨自己的命運，但心意已決的男性」。

聚光燈背景搭配內心懷抱著強烈情感的角色，就能揭示他內心的情感，請大家一定要挑戰看看！

完成！

02 微景插圖的畫法

這裡要介紹的是微景插圖的技法，不必將整個畫面填滿背景，只用局部背景就能展現出插畫的世界觀。不善於畫背景的人，也能輕易挑戰這個手法，提供給各位參考。

1 什麼是微景插圖

右邊的插圖看起來就像是食玩，或是微景模型一樣，可以捧在手中，我根據微縮造景模型的概念，將這種圖畫稱作微景插圖。

在角色周圍和腳邊點綴著底座和小物，就能畫成背景沒有填滿畫面，卻能展現角色世界觀的插圖。

這裡就用我的原創角色「小黛安娜」來解說。

如果你還沒有自己的原創角色，Chapter6會解說角色的設計方法，敬請參考。

② 將角色配置於立方體內

2-1 畫立方體

首先要畫配置角色用的底座草稿。
最簡單的例子就是立方體，這一步的重點是一定要畫出立方體朝上
的那一面（擺放角色的面），以及畫出看起來像是巴掌大小的尺寸。

2-2 配置角色、構思場面

這一步要把角色配置在底座，
這個階段不必想得太深，可以
多畫幾種模式的姿勢。
剛開始雖然也可以畫直立的
姿勢，不過等到熟悉以後，
畫成單腳跨在某個地方或是坐
姿，才能強化角色與底座的關
聯，讓插圖產生一體感。

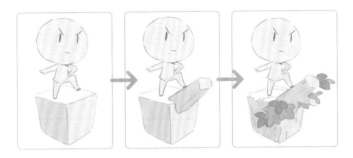

接著構思連結姿勢和底座的部
位，畫出腳跨踩的凸起物，或
是坐姿用的座墊。

然後思考剛才畫出的凸起物和
底座有什麼用途，以及要畫成
什麼場面的插圖。

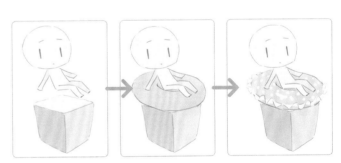

這次選用跳躍的姿勢。我想像
的是小黛安娜踩著衝浪板帥氣
衝浪的模樣。

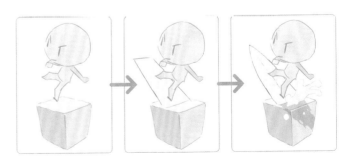

3 畫角色

按照剛才的構想來畫角色。

如果你很抗拒先上色，也可以用黑白和灰階色來畫。這次的角色已經有現成的配色設定，所以直接邊上色邊畫。參考角色的二面圖（設定稿），繼續畫下去。

可以畫好角色以後再畫底座，也可以畫好底座以後再畫角色，或是同時畫出兩者。等到上手以後，即可隨意編排自己的作畫順序。

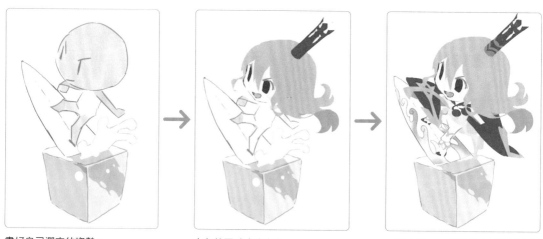

畫好自己選定的姿勢。　上色的同時畫出角色。　一邊上色，一邊修飾衣服的裝飾等造型。

參考設定稿，描繪出細節。

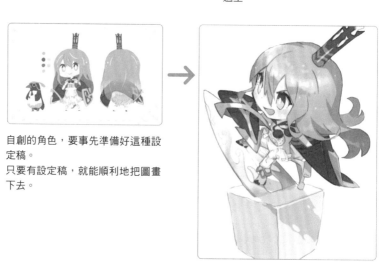

自創的角色，要事先準備好這種設定稿。
只要有設定稿，就能順利地把圖畫下去。

加入陰影和高光，就完成了。

4 畫底座

這一步要來畫各位期待已久的,微景插圖的精華——底座。
底座可以表現這張插圖的世界觀,是最能發揮童心的部分。
各位一定要盡情展現想像力,畫出趣味十足的機關。

底座如果只是單純的四角形,可能會顯得有點無趣。所以,要運用波浪狀、魚形等造型,即可破壞四角形的輪廓。
當然,在熟悉畫法以前也可以先保持四角形。

如果底座是地面,下面可以畫出鼴鼠,或是埋著化石也很有意思。如果是城堡,那設置一座有華麗裝飾的樓梯也很棒。

這次的場面是海洋,所以畫出飛魚也一起躍出水面的模樣。

⑤ 畫背景和特效

5-1 畫背景

插圖雖然已經畫好了，但底座上只有角色而已，顯得有點冷清。所以這裡要在角色背後追加背景。加上背景可以拓展微景插圖的世界觀，同時大幅提高插圖的完成度。

不過，背景的範圍要是太大，就會破壞原本像是盆景般，只有巴掌大小的微景插圖魅力。背景畫成角色的輪廓一部分，或是籠罩角色的程度，就能呈現出微景插圖風格的盆景質感。

這張插圖的背景畫出大魚，以及和魚搏鬥的企鵝爺爺。

到這個階段畫出樂趣後，很容易這邊也畫一點、那邊也畫一點，導致畫面變得雜亂無章。所以，在畫背景時不要使用太多顏色，要注重色調的統整。

這張插圖是用藍色和黃色來統整色調。

5-2 畫特效

畫到這裡已經很完整了，但如果想要表現得更華麗或更有魄力，那就再加上特效吧。這裡建議使用顆粒特效，可以簡單讓插圖顯得更華麗。

這張圖散布了光粒，用來強調小黛安娜的動作和波浪。相對於背景是冷色調的藍和綠，加入暖色調的紅色和黃色顆粒當作點綴，會讓畫面變得更耀眼。
此外，如果特效是等間隔配置，會導致畫面裡的韻律感消失，反而讓插圖變得無趣，所以要隨機且有節奏地加上特效。

最後再調整前方和後方的色調，這樣就完成了！

這裡畫的是頭身少的角色，不過頭身高的角色也可以畫成微景插圖，大家不妨試試看。

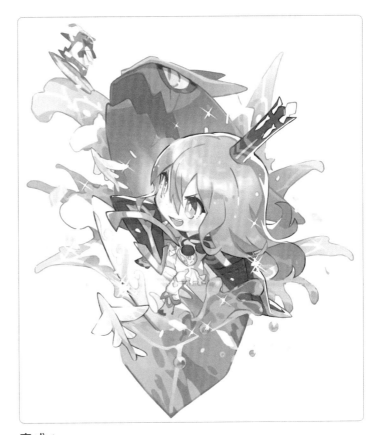

完成！

Q. 老師有畫背景的靈感來源嗎？

A. 眼睛所見的風景全部都是靈感來源！欣賞景物的時候問問自己「如果是我的話會怎麼畫？」就能將眼睛看到的一切全部輸入腦海喔！

Chapter

6

原創角色的設計方法

只要有自己的原創角色，就不用每次都煩惱要畫什麼，可以馬上動筆開始畫，非常方便。在 Chapter6，我要公開我平常設計角色時的構思過程，並講解設計有魅力的角色需要注意的重點。

01

角色設計的基礎知識

你是不是覺得「角色設計好難」？這裡要介紹角色設計的 6 個基本步驟，只要按照這個程序進行，人人都可以創造出有魅力的角色！

○ 角色設計的 6 個步驟

專業人士在工作上設計角色時，也會按照右邊的程序來進行。

這裡為了讓初學者能夠簡單達成，是用減少頭身比的低頭身角色畫法來解說，就算是「從來沒有做過角色設計」的人，也可以放心挑戰。

此外，這裡雖然是用電腦繪圖，不過手繪插圖也是運用同樣的基本概念，各位可以多多參考。

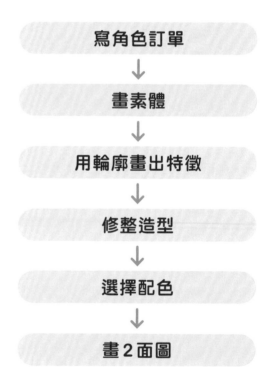

寫角色訂單

↓

畫素體

↓

用輪廓畫出特徵

↓

修整造型

↓

選擇配色

↓

畫 2 面圖

低頭身　　高頭身

1 — 寫角色訂單

角色訂單是讓設計工作可以不假思索持續進行的指標。
先按照下列項目，在紙上寫出角色的外表和性格。

- ・一句話形容角色＝外表的第一印象 … 雙馬尾女僕、大鬍子船長等等
- ・性格？＝角色的個性 … 活潑開朗、好戰殘暴、膽小覷觍等等
- ・體型？＝角色的身材 … 嬌小、魁梧、迷人、骨瘦如柴等等
- ・裝扮？＝角色的服裝 … 有很多褶邊的可愛女僕裝等等
- ・色彩印象？＝呈現的色調 … 寫下1種代表角色的印象顏色

右邊是我寫的角色訂單，寫角色訂單比想像中的還要容易，對吧。

實際用在工作上的訂單，可能會寫出與市面上的角色相似的條件。如果完全照搬，直接畫成跟那個角色類似的造型，那當然會出問題。不過這樣可以幫助自己掌握想要創造的角色形象，所以也可以事先調查什麼樣的人物，接近自己想要創造的角色。

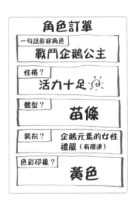

2 — 畫素體

一開始就畫高頭身的角色會太難，需要花很多心思統整設計，尤其是還不熟悉角色設計的人，可以先挑戰低頭身的角色。
首先用灰色畫出素體，不要加陰影，以平塗的方式來畫，之後上色時會方便很多。

眼、口、鼻都詳細畫出來會更有魅力，不過這次盡
可能畫成簡單的五官。
也可以在設計完成後再增加臉部的細節，這裡先不
用太在意。

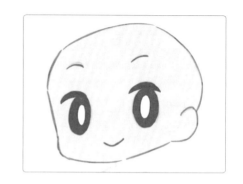

身體畫小一點，減少頭身
就會減少要處理的資訊
量，大幅降低設計的難
度，所以適合還不熟悉角
色設計的人。即便是已經
熟悉的人，一開始也大多
會用低頭身來嘗試簡單的
設計。

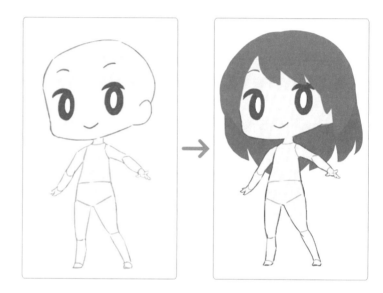

這樣就完成素體了。將
臉、眼口鼻、頭髮、身體
都畫在不同圖層上，後續
的作業會更方便。

③ — 用輪廓畫出特徵

接下來要構思輪廓。
輪廓是指**將角色全部塗黑後，顯現在外側**
的線條。

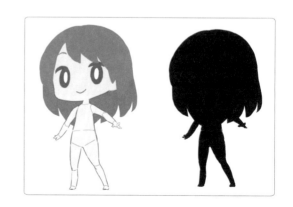

只要輪廓有足夠的特色，就能讓大家一眼看出是什麼角色，為角色建立起印象。所以別太在意細節，構思設計時**只需要注重如何用大略的輪廓來展現趣味**。在素體之外再新增一個圖層來畫設計吧，依照部位分成不同的圖層，上色時會很方便。

另外還有一個重點，就是在這個階段多畫幾種造型，畫出多種造型擺在一起比對，比較容易找出哪個設計更有特徵、更協調，所以最少要畫出3種造型。順便一提，先畫好素體就是為了可以在這裡畫出多種設計，只要參照素體，就可以節省從頭開始畫的手續。

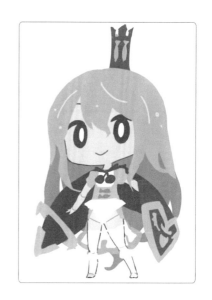

設計趣味輪廓的訣竅，有下列這些方法。

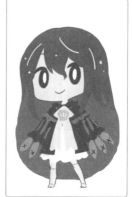

**只讓一個地方
凸出來**

**讓某個部位
特別膨脹**

**加上外側的
凸起物**

**反過來畫成簡單
光滑的輪廓**

還有其他方法，像是加上一個會飄舞的「搖擺物」，可以讓插畫格外醒目，心有餘力的人可以注意這一點。

這次選用的是「只讓一個地方凸出來」的樣式，因此長長的頭髮就相當於「搖擺物」。

如果是手繪，可以像右圖一樣照著描出紙上的素體並構思設計。

手繪時是先將素體畫在紙上，接著墊上另一張紙，再描一次素體並構思設計。

按照剛才決定的輪廓，逐步畫出設計的細節。把焦點放在裙子的長度、細緻的裝飾等細節，決定好角色的詳細設計。

這時還沒有要畫成一張插圖，所以不必上陰影，單純地專注於畫出造型的趣味，並決定好設計即可。

畫出好圖的祕訣就是按部就班。
決定造型的時候，就只專注在造型上。在這個階段暫時不要考慮色彩、陰影、如何展現圖畫魅力，踏實做好每一步，才不會畫到一半出現破綻，可以成功畫到完稿。

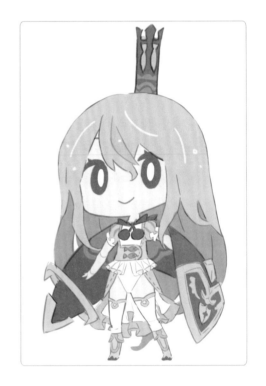

造型整理完畢後，這裡也要設計多種樣式來比較，像是髮型的差異、飾品配件的添加等等，畫出2、3種樣式，才能找出更協調的設計。

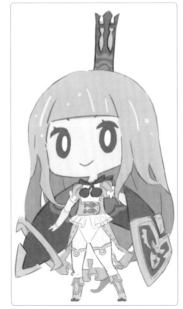

⑤ 選擇配色

終於要來決定配色了。

配色的重點是控制在3種顏色，例如下圖的角色就分成主色、輔助色、點綴色這3種配色。

主色要占全體約70%，輔助色占全體約25%，點綴色則占全體約5%。下圖的眼睛部分，就是使用所謂的「點綴色」。

在角色訂單上選定的色彩（這次是黃色），就當作主色或輔助色。

真要說的話，當成輔助色（全體的25%）會比較容易統整色調。

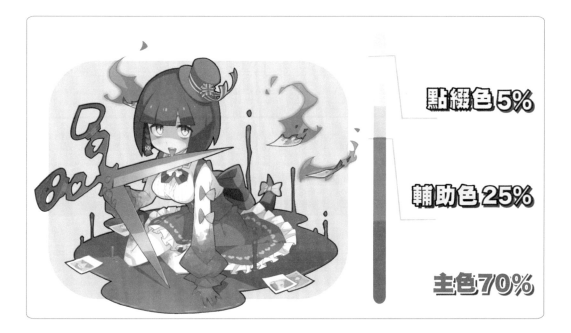

前面是用灰色的平塗來畫設計，所以這裡可以用「魔術棒」工具，選取想上色的部分，再陸續填入色彩。

事先依照部位區分圖層，需要修改色調時，就可以直接用「色相‧飽合度」的滑桿來調整，相當方便。

在上色的過程中，可能會想要調整部位的
大小，這時可以一邊調整、一邊找出最適
合的色調。

這樣就完成角色的正面設計了！當然在
這裡也可以試做多種配色版本，找出自己
滿意的設計。

<table>
<tr><td>6</td><td>畫2面圖</td></tr>
</table>

如果你心想「我已經學會角色設計了，趕快來畫圖吧！」先等
一下，別著急。

當你畫插畫時，一定會像右圖一樣，畫到角色露出背後的角度
或姿勢。
如果到時才驚覺「我還沒決定背面的設計！」那就會打斷你畫
圖的氣勢，所以這裡也要一併決定好背面的設計！

決定背面的設計並沒有那麼麻煩，只要將正面圖複製貼在旁邊，左右水平翻轉，改畫成背影就可以了。

如果有心有餘力，也一併設計好被頭髮遮住的部分吧。

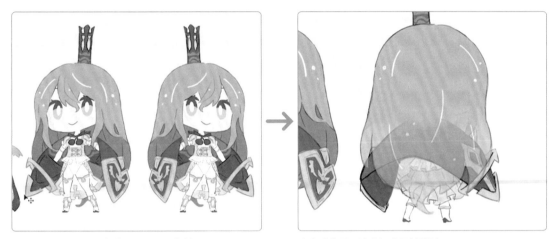

複製正面的設計貼在旁邊，左右水平翻轉。　　　　改畫成背影，決定好背面的設計。

這樣就完成角色設計了！

像這樣把正面、背面的設計圖排在一起，就有種很專業的感覺！請參考這個方法來創造出屬於你的角色。

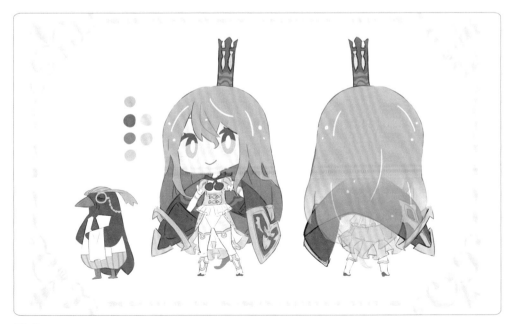

完成！

02 魅力角色的設計訣竅

上一節介紹了角色設計的基礎，這裡則是要介紹把低頭身角色畫成高頭身的方法，以及順利統整設計的 3 個訣竅。

1 從低頭身的 Q 版角色開始畫

首先寫下給自己的角色訂單。
畫到一半想更改也可以，總之在開始設計前要先構思角色的形象。
上一節介紹了從素體開始畫的方法，這裡用手繪來依序講解畫法。

先按照角色訂單畫出 Q 版角色，之所以要從 Q 版角色畫起，是為了方便修飾輪廓。設計角色時最重要的，就是遠看也能分辨出來的特殊輪廓。這裡將線條內的範圍填滿灰色，會比較容易用輪廓來思考，而非線條。

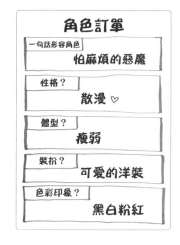

角色訂單

一句話形容角色	怕麻煩的惡魔
性格？	散漫 ♡
體型？	瘦弱
裝扮？	可愛的洋裝
色彩印象？	黑白粉紅

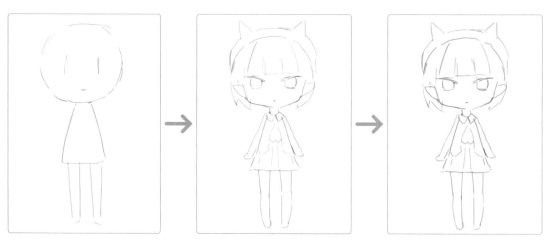

接著來深入設定角色。

這次的角色是「怕麻煩的惡魔」，所以我把她取名為「小懶鬼」。

小懶鬼很討厭麻煩的事，不喜歡念書、運動、煮飯、洗衣，連走路都懶得走，所以需要有人照顧她的生活起居。於是我想到的就是她的雙馬尾！設定成由雙馬尾管家來照顧她。

雖然這一步還沒上色，不過可以先大致決定好如何均衡安排配色的明暗。

而且因為她是惡魔，會讓人想要幫她加上惡魔的角，這裡嘗試了多種角的形狀。

試畫幾種樣式的角以後，我覺得還是第一個設計最可愛，所以決定採用第一個設計。

臉想要畫成神祕的感覺，所以讓瀏海伸長，遮住一隻眼睛。

小懶鬼的個性很散漫，因此畫出沒有幹勁的眼神。

整體看起來有點空虛，所以繼續調整。
雙馬尾管家的設定是愛管事，或者說是細
心機靈，所以我幫它畫出了裝飾。
雙馬尾管家是個全心全意為小懶鬼奉
獻，愛情洋溢的生物，因此我在它的全身
都點綴了愛心。
畫到一半，我發現這個雙馬尾已經變成不
同的生命體，所以就將它的設定改成另一
種生物「雙馬尾惡魔」！

小懶鬼的身上也畫出了洋裝，以及頭髮上
的緞帶等細節。

大致的輪廓完成，接著畫成線稿，後續才
能上色。

② 篩選出3種配色、開始上色

現在開始上色，如果將頭身拉高以後才上色，要處理的細節會突然暴增，讓人措手不及，因此
先保持Q版的樣子，畫出大致的配色比例。
決定角色配色時，最重要的就是篩選顏色。如同P.227所提到的，要篩選成主色、輔助色、點
綴色這3色。

我決定要畫成偏白的角色，所以先將全身填滿白色，膚色畫成遠看幾乎是白色的明亮色彩。

粉紅色用在眼睛、雙馬尾的末梢、頭髮內側和翻轉處。前面已經選定要用黑色，所以畫在面積比白色少的地方，總之先將帽子畫成黑色。

由於黑色的面積太少，所以連衣服也畫成黑色，髮梢的愛心同樣畫成黑色，呈現出類似斑點花紋的惡魔氣質。

Q版角色完成！

像這樣白色的面積最多，其次是黑色，粉紅色當作點綴，用3個顏色大致均衡分配，就能簡單構思出角色的配色。

這樣就完成了Q版角色！

3 — 擺出適合角色的姿勢

這一步開始要拉高頭身來畫角色。
重點是**畫出適合該角色的姿勢**，雖說還在設計的階段，但是讓角色單純直立的設計圖，會很難看出角色的特性。

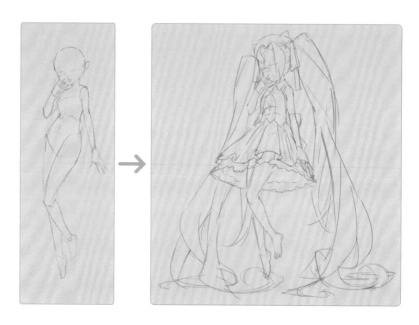

最簡單明瞭的就是**讓角色做他擅長的事**，例如像貓的角色就做出抓東西姿勢，好戰的角色就擺出戰鬥姿勢。

小懶鬼的個性是什麼都不做，所以沒有擅長的姿勢，這種時候**就可以強調角色做不到的事**。
如果姿勢帶有角度，會讓設計圖變得不夠清楚，因此這裡畫成打呵欠的姿勢。

我想畫成雙馬尾管家，代替什麼都不做的小懶鬼忙東忙西的樣子，所以在馬尾中途畫出分岔的觸手，這邊在泡茶、那邊在準備點心，畫成正在照顧主角的畫面。

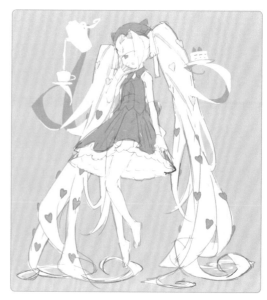

角色的造型幾乎已經完成，後面只剩下單純的修飾線稿和上色。

設計圖不需要修飾得太完美，但是畫得越完整，往後畫插畫時也會進行得越順利，所以這裡還是要確實完稿。

由於Q版已經確定了某種程度的角色形象，即使頭身拉高，應該也能順暢地畫下去。

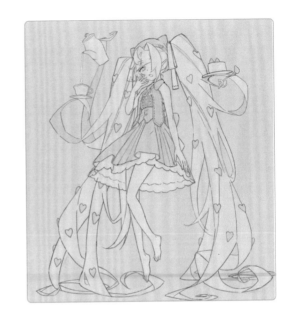

頭身拉高後發現細節不太夠時，也可以再加入細節，例如加上服裝的接縫、鈕釦的數量、衣服的花紋。最後塗上為Q版角色設定的配色，加上簡單的陰影，就完成了！

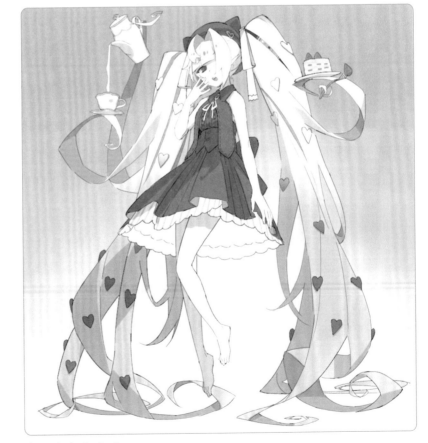

高頭身角色完成！

致翻開這本書的你

你可能有很強烈的上進心，
忽略我所說的「一口一口細嚼慢嚥」，
就一鼓作氣把這本書讀完了。

就算是這樣也沒關係，
我並不會怪你。

即使提醒你「別著急」，你還是期盼著自己能夠進步，
雀躍到坐立難安、全力衝刺！
這是身為創作者很重要的一個資質。
但是只有一件事，你千萬不能忘記。

「認識」並不等於「理解」。

這本書介紹的技術，可以當作知識，一口氣全部「認識」，
但是要「理解」到能將這些技術內化，仍然需要一段時間。

攝入體內的技術，在確實消化吸收後，
直到你可以任意操控以前，
都需要不斷重複運用。

如果你是一口氣讀完整本書，
請你再一次慢慢地、一個一個細心練習這些技法。
你不需要全部都採用，
只要找出你覺得吸引你的部分，以及想要採納的技巧，

再三咀嚼，持續練習到你滿意為止。

當你每咀嚼一次，就會嚐到一次新的滋味，
每一口肯定都會讓你發現不同的美味。

這才是本書要告訴你的技巧磨練方法。

而已經實踐過的人應該都發現了，
這本書所教的技巧磨練法，
並不像那種會溫柔地手把手，
帶你依樣畫葫蘆的繪畫教室。

而是要自己思考、
自己動手、
自己尋找答案，
老實說是個有點嚴苛的精進方法。

但是正因如此，你才能透過這本書，
超越我所教授的內容，親自掌握到更多技巧。
你可以透過自己的身體，
理解「磨練技法」究竟是怎麼一回事。

希望你從現在開始，細心研磨、建構每一個技巧，
成就屬於你自己的技法。

我相信你磨鍊的技術，
一定會成為你創作生涯的基石。

齋藤直葵

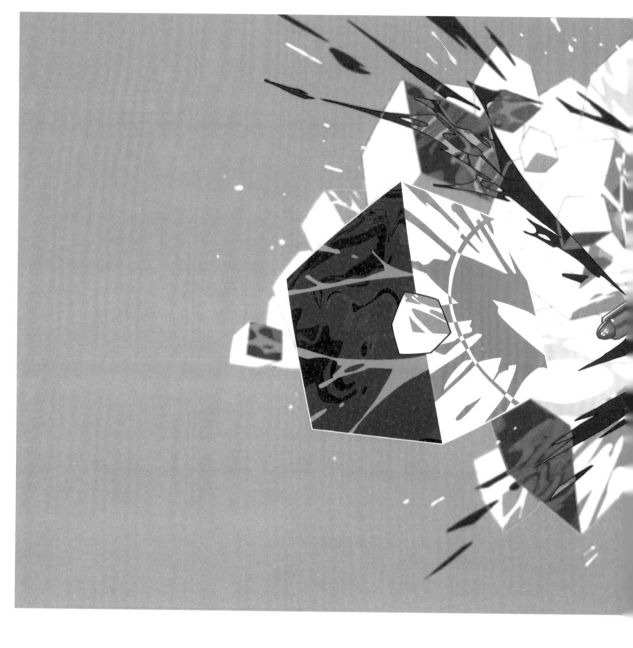

齋藤直葵

插畫師‧YouTuber。1982 年生於日本山形縣。多摩美術大學
畢業後，曾任職於科樂美數位娛樂公司，現以自由插畫家、
YouTuber 的身分活動。在 YouTube 頻道傳播繪製插畫的實用知識
和技巧，以及推薦的繪圖工具。

X（原 Twitter）：@_NaokiSaito
YouTube：youtube.com/@saitonaoki2

技之書──齋藤直葵人物插畫技法全攻略

作者・封面插畫 ⋯⋯⋯⋯⋯ 齋藤直葵
插畫協力 ⋯⋯⋯⋯⋯⋯⋯ かにょこ
書籍設計 ⋯⋯⋯⋯⋯⋯⋯ 西垂水 敦・松山千尋・內田裕乃 (krran)
DTP ⋯⋯⋯⋯⋯⋯⋯⋯⋯ 井上綾乃
編輯 ⋯⋯⋯⋯⋯⋯⋯⋯⋯ 杵淵惠子

Original Japanese title:
技の書 キャラクターイラスト徹底解説
（*Waza no Sho Kyarakutāirasuto Tettei Kaisetsu*）

出　　　版／楓書坊文化出版社
地　　　址／新北市板橋區信義路163巷3號10樓
郵 政 劃 撥／19907596　楓書坊文化出版社
網　　　址／www.maplebook.com.tw
電　　　話／02-2957-6096
傳　　　真／02-2957-6435
譯　　　者／陳聖怡
責 任 編 輯／詹欣茹
內 文 排 版／楊亞容
港 澳 經 銷／泛華發行代理有限公司
定　　　價／560元
初 版 日 期／2023年12月

國家圖書館出版品預行編目資料

技之書：齋藤直葵人物插畫技法全攻略 ／ 齋
藤直葵作；陳聖怡譯. -- 初版. -- 新北市：楓
書坊文化出版社, 2023.12　面；公分

ISBN 978-986-377-923-0（平裝）

1. 插畫　2. 繪畫技法

947.45　　　　　　　　　112018095